針對繪圖
初學者の

繪圖技巧

快速製作插畫

電腦繪圖知識現學現用
天天開心動手繪畫創作！

ももいろね 著

前言

謝謝您買下這本書。我很高興您在眾多繪圖技法書中選擇了我的著作。

這本書所介紹的「短時間插畫繪製的快速繪圖技巧」，是我在超過10年的繪畫經歷中發現的祕訣。

為什麼在短時間內完成插畫？

工作一定有交期或截稿時間，這時就必須在時間內完成作品。但在興趣上，我們可以盡情運用時間，畫自己喜歡的東西。

在這個被稱為社群媒體的時代，大多數人都有使用社群媒體的習慣。只要是在社群媒體積極上傳插畫的人，都會產生想增加追蹤數或讚數的念頭。

我經常聽到這種說法——在社群媒體持續上傳插畫就會得到工作機會。

近期連續100天每日上傳一張圖，或是決定主題或系列並每週上傳一張圖，像這樣定期分享插圖的人確實變多了。而這些用戶的追蹤數正在不斷增加。

此外，近年來很常看到直播主的粉絲藝術（fan art）作品，許多粉絲在直播中發現有趣或印象深刻的畫面後，會想趁直播結束還有討論熱度的期間畫圖上傳。

可是，我們平時得上學、上班，回家畫圖的時間不夠……。遇到這種情況就必須運用快速繪圖技巧！

如果能做到一小時畫一張圖，只要確保回家後有一小時的畫圖時間，那每天上傳插畫的目標就不再是夢了。

為避免內容過長，詳細說明將放在後記，我的追蹤數從不到100人增加到1000人、10000人的原因，就是持續實踐一小時作畫後達成的。

書中內容也包含我的自身經驗。

本書不僅適合社群媒體使用者，也推薦花大量時間畫一張圖卻無法完成的人參考。完成作品可以增加自信，即使是畫很快的作品也好，先嘗試完成一幅插畫吧。

為了更靠近夢想或目標一步，愉快地使用社群媒體，這本書能對您有所幫助，我會感到很高興。

（ワンドロ＝1 hour drawing＝一小時作畫）

目錄

第1章 現學現用的快速繪圖技巧全集 ……… 7

第 **5** 章 專業繪師認真作畫的快速繪圖過程

第1章

現學現用的
快速繪圖技巧全集

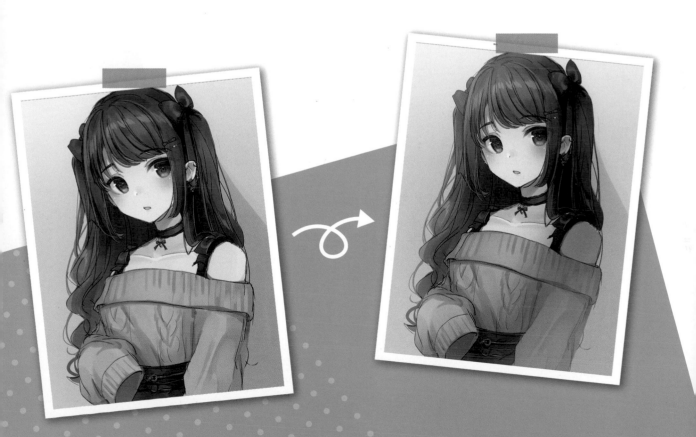

平時就能做到的事

不畫圖的時間可以用來構思插畫靈感，或是思考構圖方式。為避免作品流於相似，平時要大量吸收各種想法或樣本，思考自己想嘗試什麼樣的插畫，或是該如何加以運用，實際作畫時就不會猶豫不決。

搜集資料

專業插畫師也沒辦法在沒有任何資料的情況下畫圖（我覺得沒有人辦得到……）。**邊看資料邊畫並不丟臉，反而是精進繪畫能力的必備技能**。不必憑空想像沒畫過的東西、構圖或角度，而是要觀察真實資料並加以描繪。

重點在於不能只準備一種資料。應該同時觀察照片和插畫，從各種角度觀察照片，不侷限於單一角度，自行理解並加以產出。

■ 用搜尋引擎查詢

在網路時代，大部分的事只要上網搜尋就能得到答案。

不清楚衣服結構時，搜尋服裝名稱就會出現大量圖片，網購平台不僅有服裝的正面照，還有側面或背面照，裁縫網站可以觀察衣服從紙型開始的製作過程。

人體的這個地方什麼樣子……？像這樣輸入詳細的問題就能查到資料。

想不到靈感時也可以搜尋「阿拉伯 可愛」、「女孩 可愛」之類的關鍵詞。想尋找服裝或髮型的靈感時，搜尋「時尚 流行 春天」、「淑女 髮型 2022」等字詞。社群遊戲的卡牌插圖也是不錯的參考素材，請輸入「遊戲名稱 卡牌」、「遊戲名稱 特殊劇照」、「遊戲名稱 S稀有」等字詞。

■ 畫集

喜歡的、想參考的插畫師畫集。畫集是我買最多的書。

■ 寫真集

寫真偶像、偶像明星、男演員、女演員的寫真集。真實的人物照可作為人體或靈感的參考資料。不僅能觀察人體和動作，還能參考人物在畫面中的布局（攝影技術）或展示方式。

■ 其他書籍

舉凡人體解剖學、色彩學等藝術學習書，或是繪畫技法書、肢體動作集、時尚雜誌等，所有書籍都能成為靈感的線索。

■ 搜尋正在流行或成長的事物

*檢視社群媒體，看看哪些插畫的按讚數或轉推數正在增加（搜集並找出共通點）。上色方式好不好，構圖好不好，用色方式如何……**自己試著研究插畫吸引人之處**。有些人說不定很抗拒追逐流行，但如果提高追蹤數是你的目的，那製造淺顯易懂的曝光機會就是很重要的事。

*請到書店走走，觀察架上陳列的輕小說新書封面。這樣可以搜集到近期熱門的插畫師、插畫或設計等有利資訊。就算只是盯著圖畫也沒關係，這些資訊會不知不覺進入大腦，成為我們**搜尋資料時的素材庫**。

【注意事項】

※一般來說，絕對不能原封不動地臨摹或描圖任何素材。最多只能作為參考用途。否則可能因觸犯著作權或肖像權而遭人提告。

擔心不知道該參考到什麼程度的人，剛開始稍微觀察素材就好，最好不要邊看邊畫。

無論如何都想描摹的話，建議購買可以描圖的動作集，或是尋找無著作權的照片。

遇到本來只是想參考卻畫太相似的情況時，請盡可能準備大量的資料，避免參考單一素材或許會更好。

利用季節性儀式或活動

煩惱插畫主題也會增加作畫時間，不知道該怎麼辦時，繪製季節性活動的主題更容易吸引目光。
日本有一些例行性的儀式，請先簡單記錄下來，需要定期畫圖或繪製跟平常不同的插畫時，請多加運用。

◤ 日期

- ·1月
 玩雪、搗年糕
 1日：新年插畫、新年參拜、新年初夢
- ·2月
 2日：雙馬尾日
 3日：節分
 14日：情人節
 22日：貓之日（222→日文發音類似貓叫聲）
- ·3月
 畢業典禮、畢業旅行
 3日：女兒節
 14日：白色情人節
- ·4月
 入學儀式、復活節（聯想到小兔子）、入學
- ·5月
 5日：兒童節
- ·6月
 六月新娘、梅雨
- ·7～8月
 （夏）：海水浴、泳裝、七夕、浴衣、祭典、煙火大會
- ·9月
 十五夜、賞月
- ·10月
 ○○之秋（食慾之秋、閱讀之秋、運動之秋）、運動會、文化祭
- ·11月
 天天都是好（11日文發音接近「いい」）日子，每天都能畫！
- ·12月
 聖誕節、萌袖或圍巾
 31日：年末、年末最後一幅畫

※幾乎每天都有○○日或紀念日，只要一查就會出現很多資訊（尤其是食物相關的節日，企業為了行銷而創造許多節日，在社群媒體也是很受歡迎的題材，請查看看。）。

新年插畫。華麗的和服讓插畫更加顯眼，結合十二地支題材就能畫出專屬該年度的原創作品。

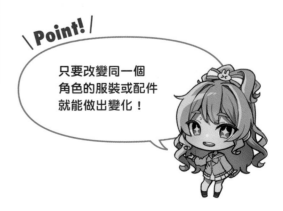

\Point!/

只要改變同一個角色的服裝或配件就能做出變化！

季節性插畫可以作為構思服裝的基礎，背景或物件也可以依照季節進行更換，所以同樣的構圖也不會感覺重複，是很有趣的插畫。

夏季插畫。運用天空、水、透膚的制服營造夏天的感覺。

情人節插畫。融入情境，增加內心糾結而難以開口的情緒表現。

此外，繪製二創角色或喜歡的角色插畫時，請選擇該角色的特殊活動作為主題吧！

二次創作

- ・角色生日
- ・作品週年紀念日（幾週年）
- ・動畫開播日、動畫化確定日
- ・作品活動日（演奏會、實體活動等）
- ・Vtuber或直播主相關日（第一次直播、新服裝、〇萬人達成、〇週年、大型直播企畫、演奏會、活動）
- ・日期或角色名的諧音雙關（15→いちご 草莓、35→みこ 巫女，諸如此類…）
- ・社群遊戲的角色實際加入日、遊戲發售日與公開日（所有消息都會提前通知，看著通知圖作畫）

每一種主題都要事前準備並在當天上傳，而不是到了當天才開始作畫。
在各個日子的前一個月或前兩週開始畫圖，最好留一點緩衝時間。請根據自己的畫圖速度來安排時程吧！

快速繪圖的原則

這裡將介紹快速繪製插畫前該知道的原則。雖然有些內容可能是大家都知道的事，但有些原則也能應用在「開心畫圖」上，所以我重新進行統整。

終究只是快速完成的插畫，跟困難的插畫是不同類型

前面我有提過，拿出全力畫圖需要花很多時間。只要觀察第5章的繪圖過程就知道，要完成一幅認真的插畫，一般要耗上大約20小時。

因此，想繪製快速插畫時，要想著這只不過是每天的日常插畫，果斷地畫下去。

我想頻繁上傳插畫時會盡可能減少一幅畫的作畫時間。向粗糙的插畫妥協，想畫很多圖！我認為這樣的想法沒有問題。每個人畫圖的目的各不相同，沒必要要求每一張畫都畫得完美。

不勉強自己快速作畫（針對已習慣繪圖軟體的人）

雖然有一小時繪圖這種定時的畫法，但時間過於受限可能會畫不出好作品。開心畫圖依然是很重要的一環，請不要過度追求速度而造成壓力。

在一小時繪圖中，超過時間也不是壞事，當作參考就好。

不用太講究也沒關係

如果想每天只花一點時間，想參加一小時繪圖的活動，或是在短時間內享受畫圖樂趣，那最好不要硬是講究構圖或高難度動作，以臉為主的胸上構圖就很足夠了。

請只畫想畫的地方，好好享受樂趣。

快速繪圖的大張草稿。胸上構圖，只要大概知道手部動作就夠了。

由左邊草稿繪成的線稿。服裝選擇制服或簡約的便服以縮短時間。

決定時間的分配

先決定大概要花幾個小時，並且制定目標。將時間大致分配好，例如：線稿要畫多久？上色畫多久？邊看手錶邊畫圖就能避免上色沒效率。

但就算花費的時間比想像中多，正如先前提過的，不需要介意，隨機應變並重新分配時間就好。

第3章～第5章的繪圖過程，是事先分配時間再實際作畫的範例，請參考看看。

明確決定繪畫對象的畫面

請在日常生活中構思想畫的事物，比如通勤時、泡澡時或上廁所時。想法和構圖是不動筆就能處理的部分，請提前構思以縮短時間。

原則上不回頭，不斷往後畫

即便線條凌亂，或是有些部分無法畫出想像中的樣子，還是要果斷地繼續畫。畢竟光是從頭來過就得耗費非常多時間。眼睛等顯眼部位可以畫得更講究，其他地方則省略帶過。

養成不看圖也畫得出來的習慣

描繪沒畫過的二創角色或原創角色時，光是查找資料、設計人物就要花很多時間。進行快速繪圖時，最好專注在自己經常繪製的角色上。

習慣了快速繪圖之後，再挑戰看看不常畫的題材吧！

不過度投入，放鬆心情作畫

每天持續畫圖，有時會遇上畫不好的日子。

這時請抱持失敗也無妨的心情面對插畫。今天不順利，明天再挑戰就好啦！畫圖時這麼想，就能很放鬆地作畫。每天花一點時間畫圖，就跟每天運動一樣，可以精進繪畫能力。堅持作畫已經很了不起了！我正在進步！能夠正向思考是很好的事。

加上「手」

不知該如何構圖或想簡單畫圖的時候,請選擇胸上構圖。不過,不只要畫出胸部以上的身體,還要加上手,這樣就能輕易增加插畫的資訊量。

手部動作可以將角色的「個性」或「習慣」表現出來,還能呈現當下情境。

第66頁有手部繪畫訣竅的解說,請多參考。

普通的胸上構圖。想畫簡易插畫的話,畫成這樣當然沒問題,但稍做加工就能讓品質更好。

手靠近臉部可以呈現出女孩的可愛形象。此外,讓角色拿著喜歡的食物就能增添色彩,製造故事性。

手部動作有很多種。只要改變手部姿勢就能改變插畫的氣氛，請嘗試各式各樣的姿勢吧！

不想畫手的時，可採取抱住大玩偶的構圖，或是袖子遮手的構圖。

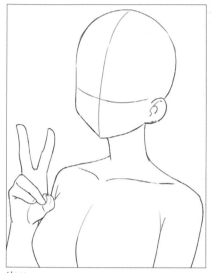

比YA

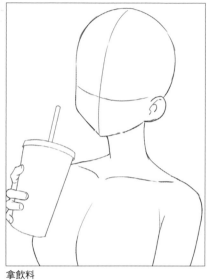

拿飲料

雙手合掌

捲弄頭髮

加長袖子

抱著玩偶

裁切

全身圖畫起來很辛苦……而且全身構圖會讓臉變小，經常發生耗費勞力卻沒有比較好看的情況。
如果目標是快速完成插畫，那就要放棄全身構圖，裁切身體並縮小繪圖範圍。

不只單純地裁切身體，還要旋轉裁切後的動作角度，稍微改變位置，讓普通的全身站立插畫，瞬間變成魅力十足的姿勢。

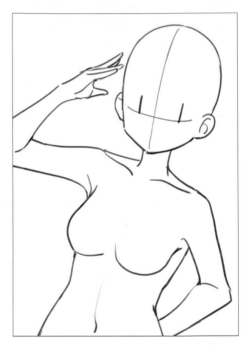

我想大膽展現人物的腰臀線條，於是旋轉身體的角度，並在布局方面下功夫。與其把人物放在正中間，不如刻意保留空間感，營造出人物氛圍。

快速構圖 ③

強調身體部位

由裁切方法稍加延伸出的另一種方法，是刻意強調身體部位的構圖，就算不畫全身也很有看頭。
胸部大的女孩採取由上而下的俯角構圖，呈現出漂亮的胸形。

　想強調臀部就採取仰角構圖，畫出大大的臀部。只要在同一種構圖上多花一點心思，就能畫出氣氛截然不同的插畫。

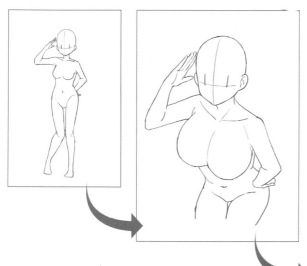

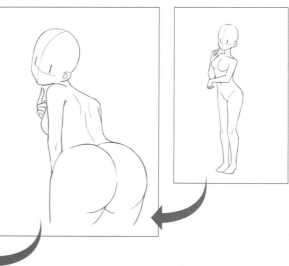

活用能快速吸引目光的主題

請在插畫中採用可輕鬆描繪又不失品質的構圖或畫面。例如：簡單好看的背景、引人注目的主題等。
構圖或背景千篇一律時，很適合使用這種方法。

上半身畫泳衣，背景可以只畫天空

只有上半身也能藉由泳裝來說明場景，就算只有天空背景，也能呈現人物在海邊的情境。
想增加大海的感覺時，可以在最後添加一些水滴。
不穿泳衣而改穿短袖或無袖上衣，**畫出陽光很強的天空或積雨雲背景，就能呈現出夏天的感覺。**

加入櫻花花瓣，變成春季插畫

在插畫前方點綴幾片櫻花花瓣，就算只是天空的背景，或多或少也能營造出春天的感覺。將櫻花花瓣改成紅葉，還能製造秋天感。訣竅在於天空的色調要搭配季節變化。

繪製大型物件以縮短時間

　　讓角色拿著大型布偶或其他大型物件，以減少服裝的範圍，加快作畫時間。身型嬌小的女孩子手持武器或大型物品，呈現出有趣的構圖。

\Point!/

大型物件可用來填補插畫空白處！

利用攝影視線

　　讓角色對著讀者說話或看著讀者，彷彿在對自己傾訴話語的插畫，不論在哪個季節都很受歡迎。**在插畫中加入戲劇性，畫出「吸引目光」的插畫。**

固定筆刷工具

SAI能以較簡單的方式自行新增筆刷工具設定。軟體的預設筆刷種類很少,需事先自製筆刷,畫圖時就不必煩惱筆刷的設定。

關於筆刷工具

畫圖前先決定3～5種筆刷工具以縮短時間。這麼做就不用煩惱改用哪種筆刷,也不必花時間調整筆刷設定。

從中選出一個不太需要更動的主要筆刷吧!畫服裝或皮膚的陰影、高光時,通常會使用一種(上色專用筆)可暈染的筆刷。

使用一種能完成大部分工作的筆刷,就能縮短作畫時間。除此之外,草稿專用筆可以當作橡皮擦,上色專用筆能疊出深度,還能當作模糊工具,請多方嘗試看看。

ももいろね使用的3種筆刷

水彩筆的參數有調整過,畫起來更好用。我會用以下3種筆刷作畫。

■ 草稿專用

■ 線稿專用

■ 上色專用

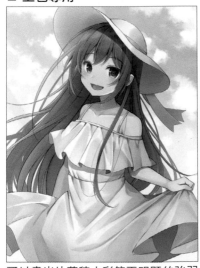

線條粗細一致。用透明色切換功能,可以一邊移除擦拭顏色,一邊上色,不需使用橡皮擦。容易畫出深淺差異,還能製造立體感,只要一種筆刷就能完成草稿。

採用容易畫出強弱變化的設定。加入材質,稍微呈現出類似鉛筆的筆觸(材質是預設的畫紙)。

可以畫出比草稿水彩筆更明顯的強弱及深淺變化。還能藉由筆壓強弱畫出模糊感。水分較多且顏色延伸效果好,疊色就能增加深度。

除上述3種筆刷外,還有以下使用方式:
＋預設鉛筆(底色)、噴槍(臉頰附近)
＋背景的雲朵筆刷(加入材質素材)

筆刷工具設定

這裡介紹前面提及的筆刷工具詳細設定，請在自製筆刷時參考看看。

■ 草稿專用

■ 線稿專用

■ 上色專用

■ 附贈的
雲朵筆刷

先製作調色盤

先將自己用得到的顏色存起來,例如:人物的皮膚顏色、常畫角色的配色、陰影顏色等,以免上色時花太多時間挑色,可快速進行著色,這些顏色稱為調色盤。

有關調色盤的作法,最好從用色好看的插畫中吸取顏色。用滴管在每個圖層中吸取好看的插畫顏色,並進行排列。

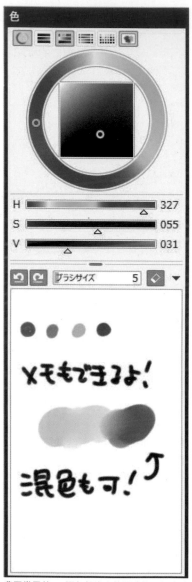

我平常用的SAI調色盤沒有筆記功能,但也有可做筆記的手繪調色盤。水彩筆可在調色盤上混色。

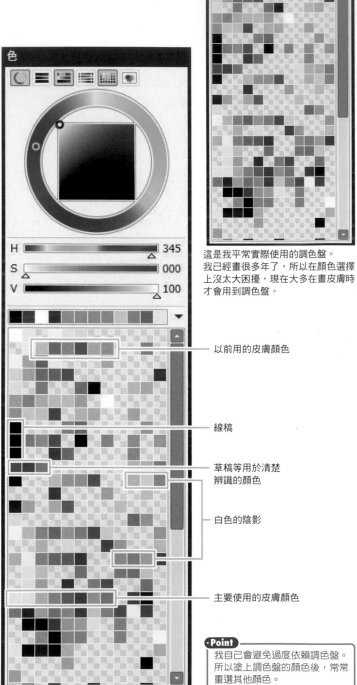

這是我平常實際使用的調色盤。
我已經畫很多年了,所以在顏色選擇上沒太大困擾,現在大多在畫皮膚時才會用到調色盤。

以前用的皮膚顏色

線稿

草稿等用於清楚辨識的顏色

白色的陰影

主要使用的皮膚顏色

·Point·
我自己會避免過度依賴調色盤。所以塗上調色盤的顏色後,常常重選其他顏色。

24

製作手繪調色盤是這樣,上面標示顏色和圖層模式。

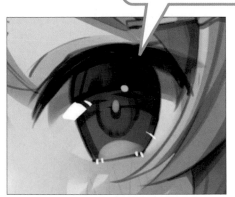

「オ:覆蓋、ス:濾色、數字:圖層不透明度」,以自己看得懂的方式做筆記就行了。此外,疊加複製圖層時,我會上下排列顏色。

眼睛調色盤的製作情況如圖所示,有顏色和圖層模式的標記。

這個眼睛是第3章插畫(第85頁~)的調色盤。這是自己的招牌原創角色,之後可能還會畫到,我覺得使用頻率應該很高。

此外,平常長時間作畫,有時需將相同顏色塗在不同圖層的物件上,或是有些部位想暫時上色,後續再仔細描繪,這時我會一邊挑色,一邊在畫布製作當下的專用調色盤。在最上面的新圖層製作調色盤,做好再隱藏。

\Point!/

每次都使用一樣的顏色可能會出現這些缺點:
「插畫的氛圍千篇一律」,
「顏色會根據陽光方向、時段、周圍景色而改變,
填滿背景後角色可能會很突兀」。
所以不能過度依賴喔!

使用快捷鍵

乍看之下，你可能會看不懂快捷鍵，但其實這是很重要的功能。正所謂積沙成塔，就算只能縮短一點時間，也能大幅減少整體時間。

自行設定快捷鍵

在SAI中，功能列表有「其他」和「快捷鍵設定」的選項，我們可以將自己常用的工具或操作設為快捷鍵。常用的操作最好先設成一個按鍵。

以下介紹我的常用快捷鍵。

以好按為優先
ももいろね特製

新增圖層	N
剪裁遮色片	Q
顯示／隱藏切換	R
刪除圖層	D
切換透明色	Z
鎖定透明像素	J
填滿顏色	Ctrl+F

人人都熟悉
SAI預設功能

儲存	Ctrl+S
上一步	Ctrl+Z
下一步	Ctrl+Y
反轉預覽	H

這裡可以自由設定快捷鍵。

常用快捷鍵

右撇子請右手拿筆，左手隨時放在鍵盤上（尤其小指要放在鍵盤左下角的Ctrl鍵上），以便即時使用快捷鍵。

■ 儲存（Ctrl＋S）

按住Ctrl再按S，軟體會自動儲存檔案。SAI程式突然退出時，檔案是無法復原的，所以隨時儲存檔案很重要。

另外，**按住Ctrl和Shift再按S**是「另存檔案」，這時會出現選擇目標資料夾的畫面。

■ 上一步（Ctrl＋Z）、下一步（Ctrl＋Y）

「按住Ctrl再按Z」是「返回上一步」功能，應該是最常用的快捷鍵。使用筆刷或橡皮擦時，此功能可以返回一個筆畫的操作。按住Ctrl並連續按壓Z鍵，可不斷返回上一步。

覺得返回太多次時，按住Ctrl再按Y就能消除一次的返回操作，回到原本的狀態。

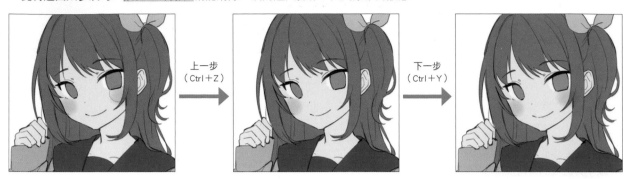

上一步（Ctrl＋Z） 下一步（Ctrl＋Y）

■ 選擇

按住Ctrl再按A，選取整個畫布的選擇範圍。按住Ctrl和D鍵就能解除選擇範圍。

比方說，用Ctrl＋A選擇所有範圍，用Ctrl＋C複製，用Ctrl＋V貼上（黏貼），用Ctrl＋D解除選擇區域，這些都是常用的功能。

Ctrl＋A選取所有範圍，虛線的內側區域就是選擇範圍。

Ctrl＋D解除選擇範圍。選擇範圍解除，虛線消失。

■ 反轉

按住H可預覽畫布的反轉狀態。反轉畫面能用來仔細檢查圖畫是否歪掉，我會以擅長的角度畫線稿，所以很常使用反轉功能。

快捷鍵不只這些，種類還有很多，逐一學會用法後就會更方便。

預覽畫面並非實際反轉畫布，只是看起來反轉而已。想實際翻轉畫布時，請選擇功能列表中的「反轉畫布」。

活用工具

繪圖軟體有很多好用的功能。活用這些功能就能開心作畫,並且加快時間。
以下介紹幾種常用功能,首先最好先學會自然使用它們。

選擇範圍工具、套索工具

將原本畫在相同圖層的部分分成其他圖層,或是獨立修改某部分的時候使用。以長方形框出選擇範圍,以裁切功能剪下或在其他圖層複製&貼上。

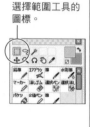
選擇範圍工具的圖標。

以長方形框出範圍。

裁切下來。

移動區塊。可在同一個圖層中移動。

選擇範圍工具只能用長方形選取,但**套索工具可依喜好製作範圍**。套索工具能框出細部區塊,是很重要的工具。不過,未確實框選區塊會導致軟體選到完全錯誤的範圍,請多加注意。

套索工具的圖標。

用圓形仔細框選。如果未進行框選,軟體會自動連接開始和結束的地方,做出選擇範圍。

切換移動圖標,點選選擇範圍就能移動到喜歡的地方。比如畫線稿時,如果想調整同一圖層的眼睛位置,就可以使用此功能。

手抖修正

用於製作草稿或線稿的時候，手抖修正功能可以讓線條更流暢。功能有多個分級，最好自行找出最合適的修正數值。如果不用手抖修正，線條容易歪斜。

但是，用修正功能畫線時，線條在畫布上的反應時間有些微時差（延遲），這反而會造成微妙的壓力，所以數值太高也不好。

檢視每種修正值，會發現線條看起來截然不同。數值的使用可以這樣區分：畫直長髮時要畫出流暢漂亮的線條，需加強修正，但細部零件則不修正。

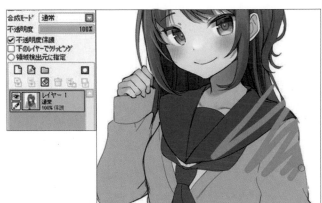

修正值為0。可依照心中想法作畫。但圖片上傳後，線條有點歪斜。

手抖修正值為15。無論是筆最後離開液晶繪圖板，還是很精細的地方，繪圖筆都會感應到，文字的收筆處變得特別髒。

手抖修正值為S-7。努力寫出普通的文字，但曲線或角度全都被修成流暢的線條。畫面嚴重延遲，起筆和收筆的強弱變化非常明顯。

過度使用手抖修正功能會導致線條變生硬，我通常使用手抖修正值3。

鎖定透明像素與剪裁遮色片

鎖定透明像素是指檢視該圖層時，「透明度是被鎖定」的狀態。也就是說，該圖層的透明區域（沒有畫任何東西的部分）處於無法畫上任何新筆畫的狀態。反過來說，只想在上色處作畫時很常用到此功能。

剪裁遮色片也很類似，此功能針對下方的圖層，只在不透明區域作畫。在底色圖層上方新增一個圖層，並使用剪裁遮色片，畫陰影時就不會塗出去。剪裁遮色片可疊加剪裁多張圖層。

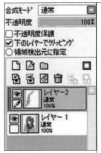

活用圖層遮色片

我想增加整個角色的效果時，或是想在畫出整個衣服的陰影時，就會使用圖層遮色片。遮色片用起來很方便，請嘗試看看。

什麼是圖層遮色片？

> ・可以隱藏局部圖層，也可以回到原本的狀態。
> ・不在畫布中直接使用橡皮擦，後續修改更方便。

新增圖層遮色片，這時還看不出變化。

用圖層遮色片中的黑色消除上色處。

關閉圖層遮色片，畫布上的所有東西就會顯示出來。開啟圖層遮色片，再次回到先前的狀態。

用黑色填滿後，圖畫全部消失。

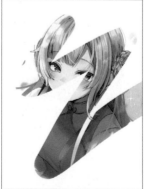

塗滿黑色的畫面中，只有塗白的地方會顯示出來。

Point

雖然圖層遮色片中只能使用灰色，但可藉由灰色的明度變化改變不透明度。愈接近白色，不透明度愈高。
HSV的V數字，100（白）表示不透明度是100，0（黑）則代表0。所以數字就是不透明度的意思。

用噴槍上色，畫面會呈現出顏色的明度，可以擦拭出淡淡的效果。

用灰色塗滿畫面，整體呈現半透明。

補充

　　這是我個人的做法，有時會在普通上色中運用此功能（例如不用剪裁遮色片上色的時候）。

　　有時也可以塗滿整個畫布，用圖層遮色片畫陰影。

　　圖層遮色片是很方便的功能，還有其他各種用法，靈活運用就能加快速度，畫出效果很好的插畫。

圖層遮色片的各種用法

效果：想在角色身上增加效果，但直接上色會塗出去，於是**在整個角色上使用圖層遮色片**。

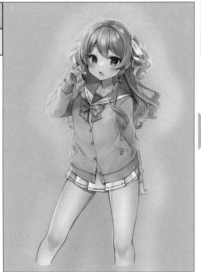

無圖層遮色片

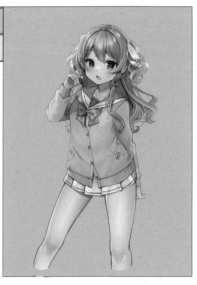

有圖層遮色片

衣服陰影：想畫出整個衣服的陰影，但直接上色會塗出去，因此**在衣服整體使用圖層遮色片**。

塗陰影前

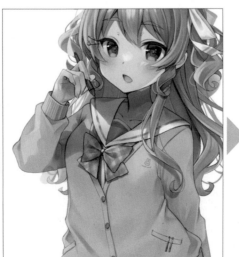

建議在想加工整體時使用圖層遮色片，用在角色或衣服的整體上。

活用圖層分類

數位繪圖可藉由圖層疊加來完成上色,有些人不知道該使用多少圖層,為此感到困擾。就結果而言,圖層的使用張數並沒有正確答案。

自己畫得順手的張數就OK

圖層張數並沒有既定規範,有人會用到幾百張圖層,也有人只用一張圖層,每個人的用法各不相同。圖層並非愈多愈好,太多圖層會引起一些缺點。

圖層太多的缺點
- 資料容量太大
- 無法掌握每張圖層畫了什麼
- 後續調整很不方便

■ 草稿

草稿圖層的架構範例。在草稿的圖層資料夾中仔細分類。

■ 線稿

線稿圖層的架構範例。

■ 上色

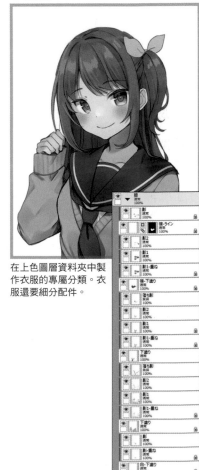

在上色圖層資料夾中製作衣服的專屬分類。衣服還要細分配件。

不過，通常我會把圖層分很細，光是草稿就有好幾張圖層，線稿圖層也會根據不同零件進行細部分類。
我為什麼會分這麼細呢？以線稿的情況來說，因為**線條交錯時更容易清除，想重畫局部時也更容易修改**。

左頁插圖的皮膚、眼睛、頭髮著色
圖層的架構。先建立固定的圖層形
式，並且規律地疊加圖層。

但要逐一為圖層命名太花時間了，只要先大致想好命名模式，**依序製作底色圖層，疊加陰影圖層，再疊加效果圖層**就行
了。

別被圖層數量矇騙

也許你會認為畫得比自己好的人都用會很多圖層，所以這樣才是對的，或是以為他
們為了特別的原則或理由而大量使用圖層，但其實每個人的圖層用量都不盡相同，請
想得簡單一點——**分類是為了方便辨別，讓過程更順利**。

工作用的圖稿會接到修改細節的指示，所以才要儘量仔細分類；為了讓客戶看得更
明白，提交檔案時要整理並減少圖層數，有時得視情況加以調整。

順帶一提，用SAI新增圖層時，「圖層●●（半形數字）」的圖層名稱中，數字最
大的名稱之後會接續下一個數字。所以只要自己新增一個「圖層999」圖層名，下一
個新圖層就會自動變成「圖層1000」。

因此，觀看他人的繪圖過程時，請不要將畫面中的圖層數字照單全收。

善用複製貼上

畫服裝或圖案等形狀相同的物件時，與其一個個動手畫，複製貼上的完成度反而更高。常用複製貼上功能的人並不少，複製貼上不是偷懶的做法，為了提高效率，應該多多善用。

稍微修改就能減少複製感

複製貼上是複製與貼上功能的簡稱，意思是將畫好的東西複製起來。

畫很多鈕扣或蝴蝶結等小物件時，我經常先畫一個物件再複製貼上。**尤其是工業製品，逐一繪製會造成形狀歪斜或大小不一，所以別認為複製貼上是不好的做法，能用的時候就多用。**

不過，複製貼上功能一定留下明顯的複製痕跡，草稿採取複製貼上，**線稿以後的流程則逐一描繪上色**，這樣就能降低複製過的感覺。

服裝的圖案可以複製貼上花紋素材，或是畫出花朵之類的重點圖案再複製貼上，運用旋轉、放大縮小等功能來布局。

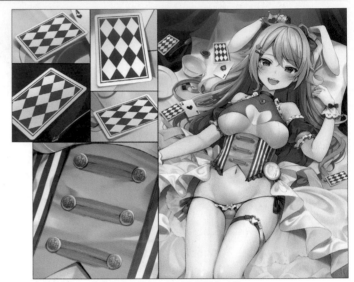

衣服的鈕扣、背景的撲克牌都有用到複製貼上功能。

畫出一個鈕扣的草稿，並且複製貼上，在線稿或上色階段畫出些微差異。

需要注意的是，複製貼上是數位繪圖的特有功能，這個功能並沒有錯，但**過度使用會導致插畫流於單調，狀態不自然。**

尤其立體物會根據放置地點產生透視效果，**全都用複製貼上會產生異樣感**，所以應該靈活運用並加以調整。

鈕扣也是立體物，如果鈕釦呈縱向排列，或是插畫的透視技法不明顯，複製貼上或許可以處理到一定程度，但在明顯的俯角或仰角構圖，或是有立體感的鈕扣中使用複製貼上，看起來可能會很怪。

複製貼上的使用示範

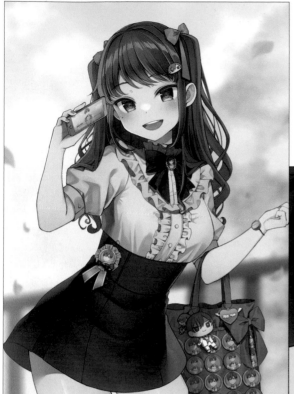

先製作一個徽章素材再複製貼上,畫出御宅女的徽章。徽章全都一樣太乏味,所以我做了兩種圖案的素材。

御宅族角色常常擁有好幾個一樣的周邊商品,複製貼上也許可以應用在這種場景,也可以在畫大量罐裝果汁的情況中使用。

將角色複製貼上的範例。更改顏色並左右反轉,就是一幅很有設計感的插畫。除此之外,將角色複製貼上並塗滿顏色,稍微移開就能做出陰影效果。

限制顏色數量

沒有時間上色或想把時間分給線稿時，可以大膽地簡化上色步驟。想吸引目光時，與其採取黑白單色調，不如藉由重點色畫出有設計感的插畫。

不著色的情況……

黑白單色調插畫有時沒辦法瞬間吸引目光，這時就需要多花心思，讓插畫更亮眼。
首先要**加粗線稿，畫出比平常更明顯的強弱變化**。將陰影的區塊塗滿顏色，展現只有線稿也很好看的狀態。
想增添設計感的話，用一種顏色就行了。就算**只在重點部位上色**也是一幅好看的畫。

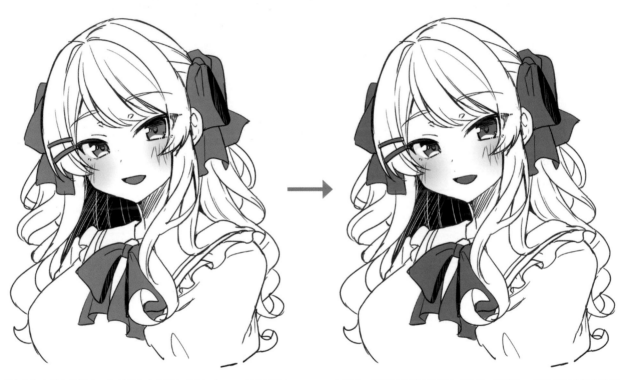

黑色配灰色的灰階插畫。如果想畫出有漫畫感的插畫，可以刻意採用黑白色調。

在眼睛、蝴蝶結等引人注目之處塗滿一種顏色。**眼睛是目光最先注意到的部位**，同時也是角色的特徵部位，所以可以先從眼睛開始上色。

無白色的4色模式

使用略帶設計感的顏色，少量顏色就能畫出好看的插畫。

・底色：淺色
・線稿：使用褐色、深藍或深紅色
・吸睛的深色：塗在單色畫中的重點部分
・簡單畫出頭髮或服裝等處的陰影
 以下示範2種上色模式。我會介紹HSV使用的顏色數值，請參考看看（第82頁有HSV的解說）。

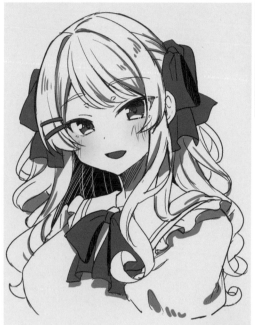

H240 S100% V32%
（線稿顏色）

H45 S21% V100%
（底層顏色）

H338 S60% V75%
（蝴蝶結與眼睛的顏色）

H305 S35% V74%
（陰影顏色）

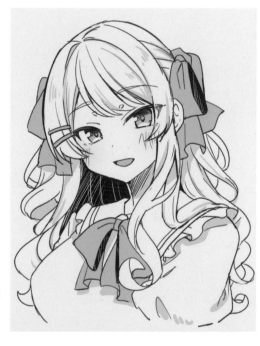

H83 S21% V100%
（線稿顏色）

H0 S100% V49%
（底層顏色）

H170 S69% V82%
（蝴蝶結與眼睛的顏色）

H197 S22% V89%
（陰影顏色）

選擇簡約的服裝

通常只要讓衣服儘量簡約，就能縮短衣服的上色時間。我在第4章的插畫製作中，畫了身穿白色連身裙的女孩子，**愈簡約的衣服，愈能襯托女孩的臉**，完成一幅畫面協調的插畫。

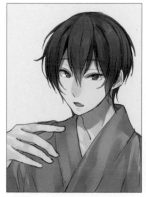

使用色調校正功能

遇到上色後發現顏色不搭，或是想改變顏色的情況時，在鎖定透明像素的狀態下選擇其他顏色，就能填滿顏色並輕易換色，也可以使用色調校正功能，色調校正可保留整體配色並更換顏色，也能在最後添加效果時使用。

色相、飽和度、明度

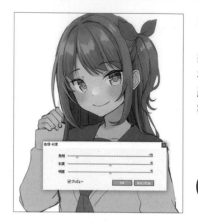

■ 色相

色相是表現「色調」的數值。簡而言之，就是紅色、藍色等不同顏色的呈現。色相如同色環那樣繞一圈，數值兩端是相似的色調。想單純更改顏色時，請在一邊檢視預覽中的顏色，一邊調整數值。

■ 飽和度

飽和度是表現色彩「鮮豔度」的數值。飽和度愈高，顏色愈鮮豔亮麗；飽和度愈低，顏色變得愈黯淡，就像加了灰色一樣。

■ 明度

明度是表示「亮度」的數值。明度愈高，加入白色後愈明亮；明度愈低，則黑色愈多。

■ 亮度

　　亮度類似明度的概念。明度加了白色後，整體鮮豔度會隨之降低，顏色看起來很淡薄；亮度則會維持原本的鮮豔度，並提高整體的亮度。

　　調低亮度並不會讓整體都變黑，而是變得比原始顏色更暗。

■ 對比度

　　陰暗的地方變更暗，明亮的地方變更亮。使用模糊的顏色時，增加對比度能做出更收斂的插畫。降低對比度數值後，顏色更接近灰色。

■ 顏色深淺度

　　單純地加深每一種顏色。色彩深淺度雖然類似飽和度，但並不會提高鮮豔感，反而有時顏色會變深，出現飽和度下降的情況。降低深度後，顏色更接近灰色。

\ **Point!** /

插畫最後加工時，
特別常用到這些功能。
只要複製圖層，
在圖層上使用色調校正，
改變圖層模式（降低不透明度），
就能做出不同氛圍的插畫！

用顏色覆蓋

在包含角色的整個畫布上覆蓋顏色，就能將普通塗鴉變成有情境的插畫。上色方式維持正常，覺得不夠滿意時，做一些處理就能提升品質。

在整個畫布覆蓋顏色

正常上色後覺得好像少了點什麼，或是無法決定背景的時候，**請在整個畫布上果斷地疊加顏色吧**！這樣可以改變插畫本身給人的印象，比如夜晚的效果、水的效果等。

這兩張畫是正常描繪的狀態，以及透過水族箱觀看男性的插畫，些微的差異就能製造出戲劇性。不只使用色彩增值模式進行疊色，還必須再多添幾筆，請一定要挑戰看看。

在人物整體疊加暗色，營造夜晚氛圍。只增加臉部周圍的亮度，製造人物在晚上看手機的情境。

渾身是水的男性。疊加藍色以表現逆光般的色調，嘗試營造性感魅力。由於燈光從後方照射，因此在邊緣塗上暖色，並且加畫了一隻手，讓觀者想像人物隔著玻璃的情境。

用顏色覆蓋的背景畫法

繪製隔著金魚水族箱的畫面。

1 先畫出一個普通的男性。上色方式也跟往常一樣。

2 在畫布整體疊加一個淺藍色的圖層，使用色彩增值模式。

3 用覆蓋、濾色等圖層模式調整顏色（請參考第42頁）。

4 為了做出水族箱的玻璃感，加入一些有點傾斜的淺色直線。

5 畫出水中的泡泡。水裡的泡泡是橢圓形，畫出泡泡被往上拉的感覺。

6 繪製金魚。

7 增加人物隔著玻璃的感覺，用濾色模式調整。

41

用覆蓋、濾色模式調整顏色

一般來說,深色要疊加覆蓋模式,亮色則使用濾色模式,降低不透明度以調整效果的程度。

在過程中,請一邊掌握顏色在覆蓋模式下會呈現什麼樣的氛圍或色調。

原則上,陰影的部分會疊加藍色或紫色的覆蓋模式圖層,明亮處、受光處則疊加黃色之類的濾色模式圖層。

覺得整體顏色太淡,可以在畫布上填滿深色,並使用覆蓋模式。

範例1 **角色效果**

製作效果時,與其只疊加一張圖層,不如使用多種顏色並降低不透明度,疊加多張覆蓋或濾色模式圖層。

插畫給人的印象會慢慢改變,請試著觀察其中的差異。

光源設定在左上方,在角色右下方陰影處塗上紫色。

模式:色彩增值
不透明度:100%

整個區塊太暗了,於是我在右下方的袖子上疊加黑色。濾色模式會提高亮度。

模式:濾色
不透明度:100%

營造出柔和的光照效果。將朱紅色疊加在角色受光處。

模式：濾色
不透明度：48%

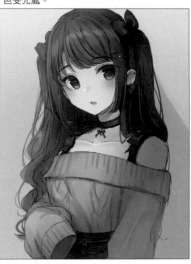

稍微增加整體的深度，
以深綠色填滿畫面。

模式：覆蓋
不透明度：41%

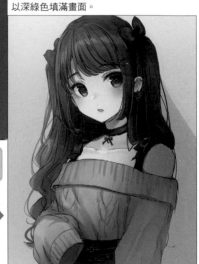

在背景疊加暗沉的粉紅色。塗在皮膚上的顏色會變得特別暗，所以皮膚不上色。

模式：覆蓋
不透明度：31%

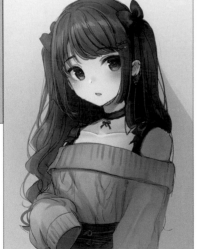

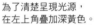
為了清楚呈現光源，
在左上角疊加深黃色。

模式：濾色
不透明度：6%

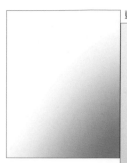

藍色系是黃色的補色，將藍色疊加在右下方暗部。

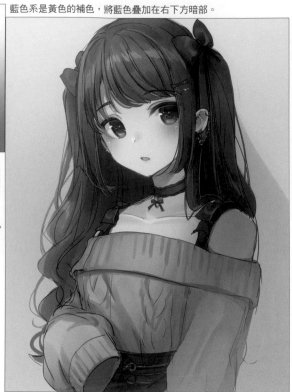

模式：濾色
不透明度：27%

全体効果
透過
100%
08 スクリーン 27%
07 スクリーン 6%
06 オーバーレイ 31%
05 オーバーレイ 41%
キャラ効果
透過
100%
04 スクリーン 48%
03 スクリーン 100%
02 乗算 100%
キャラクター
通常
100%

這樣就能增加插畫的
層次變化。

範例2 **搭配背景顏色的效果**

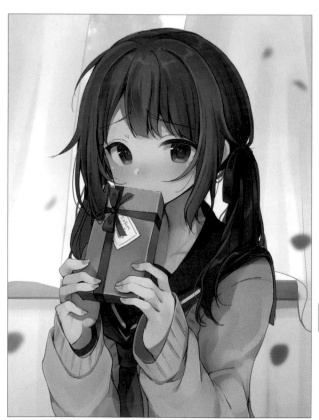

無效果。正常狀態。

模式：覆蓋
不透明度：20%

在人物整體疊加一層深紫紅色。

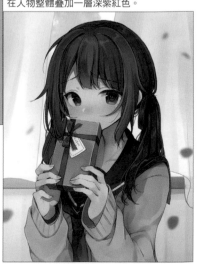

加深角色中央的顏色，用噴槍塗上暗紅色。

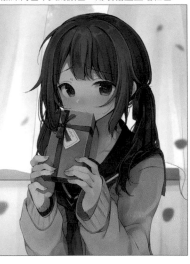

模式：色彩增值
不透明度：60%

在角色的外圍加入橘色。

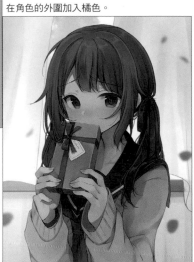

模式：濾色
不透明度：40%

在同樣的地方疊加黃色。

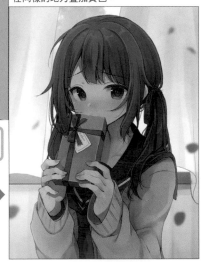

模式：發光
不透明度：15%

注意光源位置，在受光處疊加橘色。

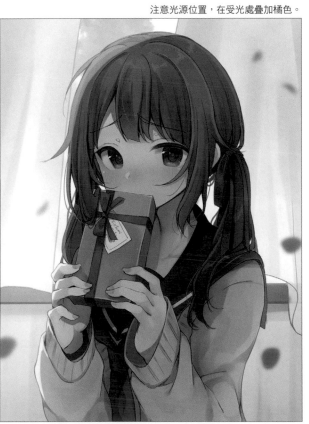

模式：發光
不透明度：40%

自製素材

不知道該怎麼畫背景時，要不要嘗試自製隨時能派上用場的背景素材？
自己繪製的素材當然能應用在各種插畫中，而且做法意外地簡單。

　尤其是花朵、樹木等素材，事先製作就能廣泛運用，善加利用複製貼上功能，就能不費力地做出變化豐富的素材。

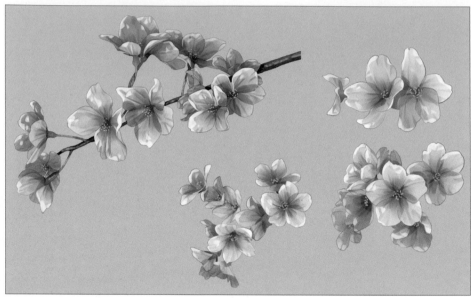

這是我自己做的櫻花素材。先仔細畫出一朵櫻花，接著複製貼上，調整櫻花的角度，增添一些筆畫，並且改變花朵的方向。

就像這樣，其實需要自己製作的零件並不多。一起組合搭配零件吧！

1 首先是原始的櫻花枝條。

2 複製貼上。

3 旋轉複製後的櫻花圖層，錯開位置。

4 接著，搭配其他的櫻花素材，輕鬆完成櫻花素材。先做好各種形狀，複製貼上並在插畫中實際使用。

使用範例1。在整個人物圖層上，疊加一個粉紅色的覆蓋圖層，加入櫻花素材。調整素材大小，擺在人物的正面、背面就能輕鬆營造立體感。

使用範例2。暈染模糊前方的櫻花，對焦在人物身上。櫻花不僅能當素材，散落的花瓣還能呈現更講究的畫面。畫出尖尖的橢圓形並四處點綴，看起來就像櫻花花瓣。

用白框做出設計簡約的背景！

　　時間不夠時，總算畫好角色後，通常也沒時間處理背景。遇到這種情況時，多花幾個步驟就能輕鬆做出背景，插畫不再只有人物。

只加白框就能完成背景

比較看看這2幅插畫，會發現沒背景、只有角色的插畫看起來很空虛，總覺得停留在「塗鴉」階段。
只要在背景塗滿顏色，邊緣加上白色邊框，就能輕鬆做出簡易的背景。

\ Point! /

> 不是在整個人物周圍畫邊框，
> 而是在背景加上白色邊框，
> 讓人物往前站。
> 這樣就能營造突出人物的立體感。

將塗滿背景的顏色改成漸層色，
這樣就能增添一點華麗感。

覺得只有邊框還不夠的話，先合併角色圖層，塗滿灰色並模糊化，接著稍微移開，這樣不僅輕鬆呈現人物剪影效果，還能加強立體感。

邊框使用白色以外的顏色也OK。也可以反過來用白色塗滿背景，邊框換成其他顏色。

在背景的邊緣裁切一個三角形，略微的不協調感也能製造出時髦的效果。

將背景畫成夜空的意象。用雲朵筆刷畫出圖案，四處加上星星般的光點。設計背景不需要畫出太寫實的星空。

善用模糊效果

想加快背景的作畫時間時，請務必使用模糊功能。背景不必畫太仔細，也能達到類似的效果。

使用模糊功能，以人物為焦點

模糊背景的手法可輕易增加背景的資訊量，所以我經常這麼做。比方說，用直線工具畫出格子圖案後，將格子模糊化就能輕鬆表現窗框的感覺。

不想畫細緻的背景時，只要畫出類似的感覺，觀看者就能在腦中自行補足畫面，請務必嘗試看看。

\ Point! /

模糊背景的優點
· 不需要仔細畫背景
· 可以對焦在人物身上

模糊前方的草，對焦在人物身上。

模糊的銀杏葉。離人物愈遠的葉子，感覺愈模糊。

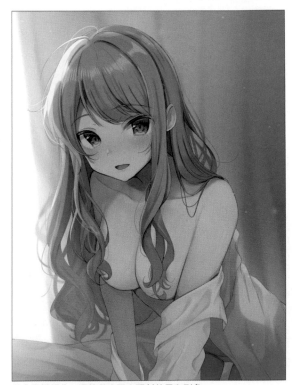

將背景模糊化，還能做出陽光照射的柔和形象。

快速背景 ④

飄散的花朵

畫面有點空虛時，可以簡單添加幾筆，增加顏色或資訊量。除此之外，更換花朵的顏色可以表現出季節感。

只畫一片花瓣也OK

在插畫中畫出飄散的櫻花和玫瑰花花瓣，可以展現華麗感。此外，即使是同一種花瓣，只要更改顏色就能改變印象。

畫出一朵花瓣，複製貼上、變形並大量製作，只要調整花瓣的大小或角度，就能大大改變插畫給人的印象。

■ 簡單的花瓣畫法

畫出橢圓形。不畫線稿，只用上色的方式表現。

用橡皮擦工具切除大範圍並修出細細的形狀。請做出歪斜的水滴狀。

新增一個剪裁圖層，前端塗上不同顏色，將邊界暈開。

即使背景都是藍天，只要加上粉紅色的花瓣，插畫就會散發出櫻花花瓣的感覺。

暈開局部的花瓣，製造前後遠近感。

採用布料背景

不知該如何構圖時，要不要畫看看人物躺在被單上的插畫？只要在背景畫出類似被單的布料，就是一幅帶點性感氛圍的插畫。

床單布的陰影要刻意畫得比普通布還多

想畫背景卻沒有時間的話，建議你繪製躺姿，背景則以布料呈現。只有布料就不必畫細緻的小物件，也不必注意透視技法。

繪製布料背景時，先畫幾種不同的皺褶形式，並互相組合搭配。**重點在於皺褶要畫得比普通床單更明顯一點。**

在布料上仔細畫出人物的影子，可以表現人物的重量感。

坐姿也能搭配布料背景。背景幾乎不需要線稿，畫起來很輕鬆。人物坐在椅子上就得畫出房間裡的其他家具，但坐在床上就能靠床單解決。

在背景中使用照片

覺得畫背景很麻煩，但不畫又很單調的時候，請嘗試使用自行拍攝的照片作為背景。照片背景不僅能增加插畫的資訊量，還能不費力地做出像樣的背景。

本頁的照片都是用Canon的Eos kiss相機拍攝。相機可以調整色調或使用模糊效果，而近年智慧型手機的攝影功能已大幅提升，我也很常使用手機拍的照片。

照片的用法

直接貼上去會發現人物很突兀，原則上需要**大量模糊化**。

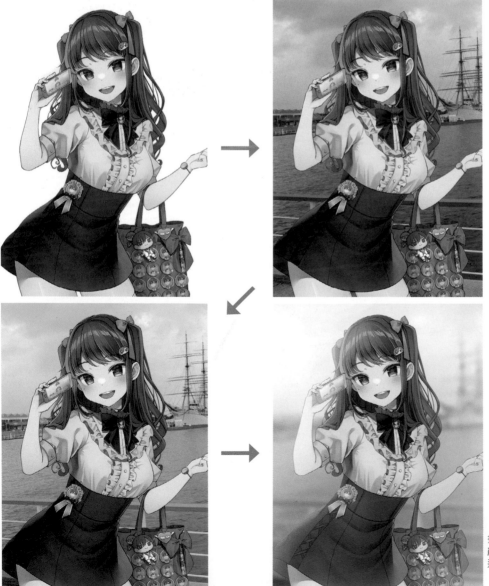

畫好角色後，加入照片並調整顏色，最後使用模糊效果，就這麼簡單。

夜間照片也是一樣的概念，可以輕鬆做出像樣的背景。照片匯入插畫後，如果不需要調整色調，只要模糊背景並融入角色就行了。

此外，請將照片中礙眼的物件移除。例如人物、電線、電線桿、紅綠燈……。物件之後也會模糊化，因此用滴管吸取周圍的顏色，簡單塗上相近色。無法移除人物時，請將確實人物模糊化，直到無法辨認的程度。

· Point
平時拍下感覺能派上用場的畫面，或是感覺不錯的風景，臨時需要時就能使用。

自攝照片的使用注意事項

除了要小心注意著作權等相關權益外，照片上傳至網路時，非觀光景點的住宅週邊風景很有可能洩漏個人資訊，最好別讓他人認出拍攝地。

有些觀光景點禁止照片上傳網路，請小心避免使用這種地方的照片。

以同樣的方式放入照片，調整顏色並模糊化，使照片與角色互
相融入。

這是同一張照片，因為背景上方太多東西，看起來很礙事，於是我塗滿天空色，畫了一點雲再暈開顏色。

其他快速畫法

善用Q版人物

想在畫面裡描繪多個角色時,可以讓其中一人當主體,其他角色則畫成Q版人物,或是直接畫成Q版人物插畫,Q版人物的用法非常多樣化,而且還能增添熱鬧感!讓我們一起學習Q版人物的繪畫訣竅吧!

◤ 掌握角色的特徵

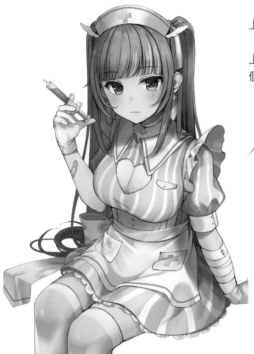

Q版人物的繪畫重點是確實掌握角色的特徵,並將特徵應用在Q版人物上。

角色變成Q版人物後的體型都一樣(2~4頭身)。所以,一旦角色身上沒有體型以外的其他特徵,例如髮型或眼部特徵,就會看不出是同一個角色,這點一定要注意。

■ Q版人物的繪畫訣竅

· 掌握特徵最重要!! 捕捉特徵,畫誇張一點。
· 仔細觀察原始角色的眼睛、眉毛、嘴形,或是有沒有長痣。
· 將髮型的鬢角髮絲或呆毛誇張化。
· 刻意放大誇張化髮飾等突顯角色風格的物品。
· 比普通插畫更重視剪影輪廓的表現。

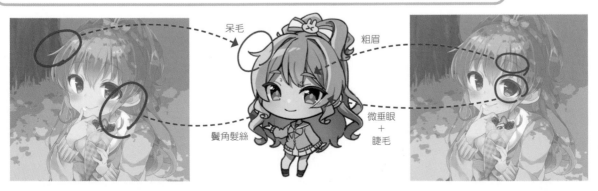

呆毛 粗眉 鬢角髮絲 微垂眼 + 睫毛

Q版人物的畫法

這裡要介紹快速繪製Q版人物的方法。

草稿（①〜④）
草稿基本上跟平常一樣，請留意上一頁說明過的特徵部位，並開始畫草稿。

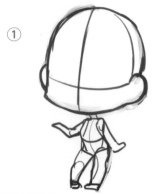
① 繪製人體草稿。

② 繪製臉部。

③ 繪製頭髮。

④ 在人體草稿中畫出衣服，讓人物穿上衣服。

⑤ 清理線條（線稿⑤、塗底色⑥、上色⑦）。
加粗線稿的線條。

⑥ 畫出簡單的陰影和高光。衣服的基本配件不必仔細畫，只在整體脖子以下的陰影使用色彩增值。髮飾只要塗底色就好。

· 頭髮分別使用底色、陰影、高光等3個圖層。為了做出前後距離感，在後方頭髮的整體陰影使用色彩增值，用藍色製造空氣感以免過暗，用噴槍上色並新增2個圖層。
· 皮膚使用底色、陰影、臉頰紅暈、高光等4個圖層。

Point
想減少更多時間的話，可以只畫人體草稿，直接畫線稿！

Q版人物的構圖

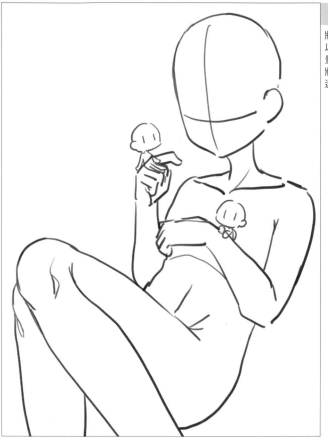

多人構圖 01

將主要人物和Q版人物擺在一起。Q版人物可以當作小配件的替代品,藉此增加畫面的資訊量,製造華麗氛圍。

將Q版人物放在能展現人物關係的位置,說不定還可以增添插畫的魅力。

多人構圖 02

站立的人物與散落的Q版人物構圖。範例圖片採用同一個角色。輕小說會以主角為主,在周圍畫出夥伴;愛情故事則以女主角和主角為主,周圍是捲入關係中的異性角色。試看看這些畫法,插畫感覺很歡樂呢!

多人構圖 03　01的變化版構圖，將Q版人物畫成玩偶也很有趣喔！
這種構圖的發展性很多元。

多人構圖 04　主角看著Q版人物的構圖。

學習繪畫訣竅，
提高作畫效率！

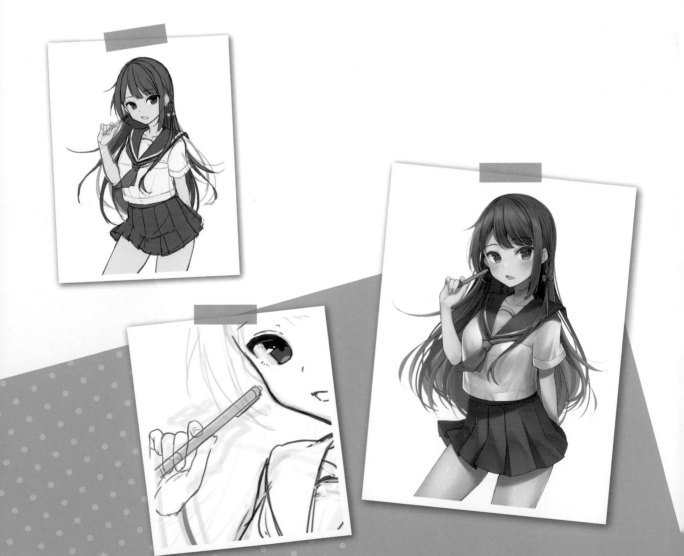

學習繪畫訣竅，提高作畫效率！
① 草稿～底稿 篇

接下來將介紹的是，ももいろね獨門的各階段上色法及繪圖訣竅。原則上，應儘量減少多餘的動作以提高效率，但講究的地方要花時間琢磨，避免品質下降。學習繪畫技巧的同時，搭配第3章以後的繪圖過程會更容易理解。

草稿是最能縮短時間的階段，但也是最重要的階段。重點在於要事先決定繪畫方向，儘量構思畫面，並將時間花在底稿上。

▶ **想仔細觀察的人請看這裡（YouTube）**

【草稿製作】附解說！等倍速的可愛插畫製作過程【Illustration Making/SAI2】　【詳細解說／講座 #1】草稿的畫法【イラストメイキング/SAI2】

1　決定繪畫方向

如果一開始不先決定插畫的主題或方向，會導致停滯不前或猶豫不決。就算只是塗鴉也會發生一樣的情況。**不論如何，事先在腦中想像「自己想怎麼畫」是很重要的事**

如果沒有想好畫面（失敗範例）

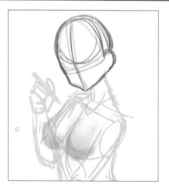

先動筆再說。腦中浮現模糊的畫面，畫出拿著筆的女孩子。

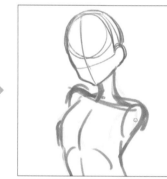

無法決定手部動作……不停擦拭重畫。

想不到女孩在什麼情境下拿筆，結果改拿湯匙，更改作畫路線。

拿著湯匙和帕菲甜點的女孩，暫時決定畫面了！

繼續繪製臉部底稿，卻畫成無表情的女孩子（而且還愈畫愈喜歡）。人物表情與帕菲甜點不搭，於是試著把手放下。

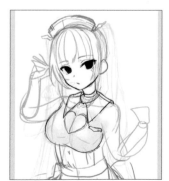

總之先依照這個臉部表情，繼續畫手以外的其他部位的底稿。

為了以不失敗為前提持續作畫，**事先訂好繪畫方向十分重要**。

這次的設定目的是插畫製作專用圖，既然要展示繪圖過程，那最好採取容易理解的設定，目前這張不易理解，因此作廢。思考過程大致上是這樣，我會從目的開始進行思考。

接著思考，在插畫製作中怎樣的臉畫起來更方便？那就畫平常熟悉的氛圍吧！我決定採用自己常畫的女孩類型，構圖也不要太講究。

另外，進行插畫製作時，需要說明每個部位的上色方式，我覺得長髮比短髮更好。

不過，我到底想畫什麼樣的插畫，還是定不下來，只好在這裡停筆。雖然花了很多時間，但最後幾乎都作廢。

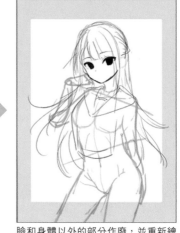

臉和身體以外的部分作廢，並重新繪製。重拾拿筆女孩的主題。

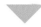

我們有時也會漫無目的地塗鴉，這時請這樣思考：

> **同人誌的封面插畫**
> 　最好顯眼一點，內容要淺顯易懂。
> **喜歡的角色的粉絲插畫**
> 　我想畫出或展現出這個角色的什麼？
> **練習用塗鴉**
> 　自己不擅長哪些部分？

只要像這樣想就行了。
如此一來就能大致決定插畫的氛圍。

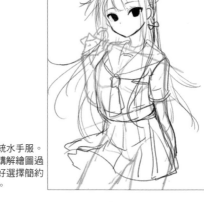

變成正統水手服。目的是講解繪圖過程，最好選擇簡約的衣服。

2　底稿的繪畫訣竅

仔細刻畫草稿。人體可以等畫完臉再畫。

臉部底稿可以先捕捉女孩子的整體形象，所以我先畫臉。用反轉功能觀察平衡，將畫布轉向順手的角度，繼續描繪。

額頭、後頭部等部位會被頭髮擋住，將圖層調淡。

黑色的眼睛看起來不夠清楚，加上顏色有助於想像完成的畫面。

1 可以選擇常用的眼睛顏色，調色盤（第24頁）也很好用。畫頭髮時，在光頭的狀態下，由上而下仔細描繪頭髮長出來的感覺。訣竅在於留意髮旋的方向。**將瀏海、側邊頭髮、後方頭髮、髮束分開，看起來更清楚。**

2 統一瀏海的髮際，從同一個地方長出頭髮。

3 不斷重畫，直到滿意為止。將頭髮的底稿圖層分開，畫得不順利就更改圖層並重新繪製（也有可能事後反悔，覺得先前畫得更好，所以作廢的圖層要先隱藏起來。）。
仔細描繪髮型，有些地方會碰到臉，需隨時修改。

4 反覆放大縮小整體畫面，一邊觀察是否平衡，一邊作畫。
部位很多時，先改變每個部位的顏色再加上線稿，看起來更清楚。

5 我想在普通的長髮加上辮子，於是以不同顏色繪製。

6 畫出衣服的底稿。頭髮有點礙事，所以我暫時將圖層調淡。
替草稿中的人體穿上衣服，將衣服畫出來。一邊觀察身體線條，一邊以稍微比身體大的線條繪製服裝。
繪製衣服的訣竅是**不直接畫出衣服，先畫人體，再以穿衣服的方式仔細描繪。**
直接畫衣服會造成手臂和衣服不連貫或是出現斷層感。建議先畫出裸露的素體骨架，再畫出衣服。雖然實際上看不到素體，但還是不能省略。

7 本書省略了人體素描的介紹，但我認為初學者應該先練習素體。
繪製真實的衣服時，**請搜尋照片或觀察實物。**不知道實物該變形到什麼程度時，也可以參考其他人的畫。也就是說，仔細觀察資料很重要。
幫人物穿上衣服後如果感覺不協調，就要重畫人體再畫衣服。底稿需要反覆修改，不加快速度並仔細描繪，後續會更加輕鬆。

• Point
繪製草稿的訣竅是避免不斷放大畫面，偶爾縮小畫面，**一邊觀察整體一邊畫圖。**
這不只適用於草稿，在上色或其他階段中也是很重要的技巧。

畫百褶裙時，先畫輪廓再畫
皺褶，就能畫得更好看。

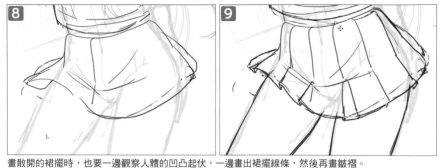

畫散開的裙擺時，也要一邊觀察人體的凹凸起伏，一邊畫出裙擺線條，然後再畫皺褶。

繪製硬物時，先用直線工
具畫出粗線條，再沿著描
線。
這張草稿的自動鉛筆就能
這樣畫，動手畫很容易歪
掉，請善用工具。

3　塗上草稿顏色

底稿大致完成了，接下來要進行上色。在這個階段上色，實際上色時就不必猶豫如何配色，可持續作畫，達到節省時間
的效果。
線稿的顏色不一致，所以我把線條改成褐色。
接著開始上色。
先將外圍框起來，用油漆桶填滿中間的顏色。
草稿隨意上色也沒關係，畢竟畫太仔細，最後還是用不到，所以只要能呈現顏色意象就好。

暫且決定好顏色了。但我很常在線
稿或上色時換色，所以要先訂下原
則，這次一定要用這個顏色！

頭髮最後會採用黑色，但這時還在
多方嘗試。

草稿完成。

學習繪畫訣竅，提高作畫效率！
② 手部畫法 篇

第16頁有提過，在簡單的胸上構圖中，只要加一隻手就能呈現出角色的個性，畫出高品質插畫。不過，你會不會因為手很難畫，不知不覺畫成沒有手的構圖？

本篇將為你介紹簡單的手部畫法。

▶ 想仔細觀察的人請看這裡（YouTube）

【詳細解說／講座 #2】手的畫法與繪畫技巧【插畫製作／SAI2】

1　看著參考物畫

從結論來說，我最想傳達的重點是**看著參考物畫圖**。首先，請試著在不看任何東西的情況下畫出石頭、剪刀、布。

不看實物畫手

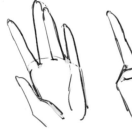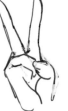

畢竟都是常見動作，不至於完全畫不出來，但卻因為一些手部作畫習慣而導致成品有點不協調。因此，**畫圖只憑記憶會造成很多地方畫不清楚，之後就得重畫，或是向不協調感妥協**。

了解這些觀念後，接下來讓我們一邊參考手部動作一邊畫圖吧。

原則上我會使用自己拍的照片作為參考。方法有很多種，你可以準備一面鏡子或直接看著手畫，也可以準備素描專用模型。

指尖朝向正面的大拇指是拳頭特別難畫的地方。

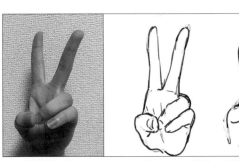

彎曲的手指（無名指、小指）本來畫得不夠清楚，這裡確實畫出來了。

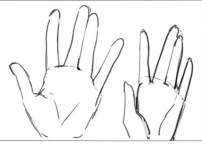

本來以為自己會畫手掌，但不看實物直接畫出來，才發現自己竟然不夠了解手部結構。

我這才意識到，不觀察手指的根部或生長方式的話，畫不出手部結構。

把看著手畫的圖跟沒看著手畫的圖放在一起，看著手畫的圖更有說服力。如果想畫出立體漂亮的手，邊看邊畫是最快、最輕鬆的方法。

從剪刀、石頭、布這種簡單的動作中，也能看出兩者差異，再比較看看更複雜的動作吧！

有參考　　　　無參考

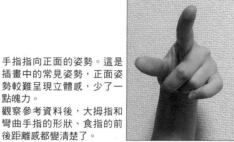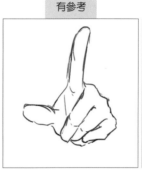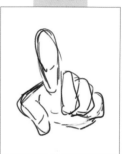

試著畫出握筆的姿勢。
不看實物畫圖時，後方手指很不清楚，因為看不到而產生矇混過去的念頭。

有參考　　　　無參考

手指指向正面的姿勢。這是插畫中的常見姿勢，正面姿勢較難呈現立體感，少了一點魄力。
觀察參考資料後，大拇指和彎曲手指的形狀、食指的前後距離感都變清楚了。

如範例所示，**畫線稿時，看著參考資料畫圖的效果顯然較好**。

2 照片描摹

除了看著照片作畫之外，也可以直接對照片描圖，比邊看邊畫更快。畫法很簡單，先拍一張你想畫的姿勢，並在繪圖軟體中打開照片。

將照片圖層調淡，在上方新增一個圖層，開始描圖。請省略細部的皺紋可以畫得更快，縮短時間。

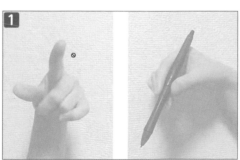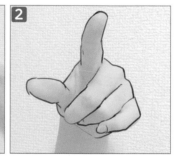

降低圖層不透明度，讓描線更清晰。將手的輪廓描出來。

畫女性的手時要特別注意，需略過手部關節的筋或細部皺紋。請記得畫出流暢的線條。

·Point
描圖法有時反而更難畫，可能變成只有手太寫實，或是不知道皺紋該描到哪裡，很難調整。

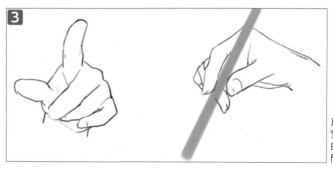

比看照片畫圖更寫實快速。描圖自己的手部照片並沒有問題。

3 男女的手部差異

　　參考自己的手部照片，卻要畫出異性的手時，必須運用一點訣竅。照著照片畫就會變成同性的手。而且，插畫女性的手大多比現實女性的手還纖細筆直（視插畫風格而定），插畫風格可能跟手不搭。

　　一般來說，不論是畫男性或女性的手，都能參考自己的手部照片。男女本身的手部結構差異不大，組成方式應該是一樣的，但描圖時應該畫出兩者的差異。

女性的手

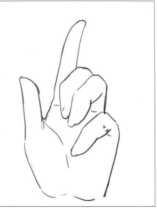

女性的手…比照片
的手小一點。

男性的手

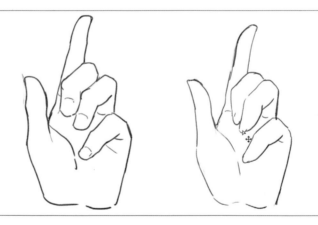

男性的手…男性的
手部線條比女性僵
硬，要畫出稜角的
感覺。

　　放在一起看會發現，雖然是同一張照片，但看起來卻不一樣。

　　不僅如此，**也要畫出指甲的形狀或長度差異，區分男女的手**。畫習慣之後，調整手指的長度看起來會更像，例如加長男性的手指長度。

　　此外，拍照的訣竅在於要擺出女性的氣質、男性的氣質或角色的風格，想看看應該擺出什麼樣的手部表情。

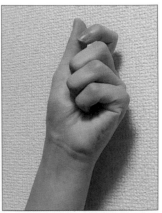

都是握拳姿勢，但一個是用力握拳，另一個是輕柔握住。用力握拳的手有男性氣質，輕輕握拳的手有女性的感覺。

4 在插畫中實際應用

請看看實際畫草稿時，如何應用在目前的插畫階段。
先大致決定手的動作，隨意畫也沒關係，先將草稿畫出來。

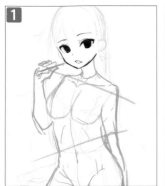

女孩拿筆的畫面完成了。

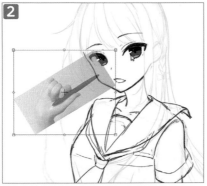

接著開始描照片，為了搭配插畫的角度或氣氛，通常我會準備多張照片。實際對照看看，再決定該使用哪張照片。

選好照片後，先調整照片大小和角度，並在上方進行描線。

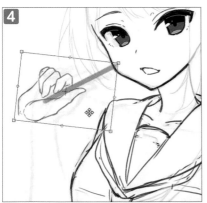

將照片圖層隱藏起來。當然，手的線稿圖層要跟其他線稿圖層分開。

畫出手腕和手臂，仔細銜接手部。

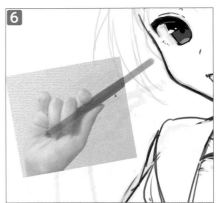

如果畫完發現不搭，再嘗試別張照片。描圖應該不會太花時間才對。

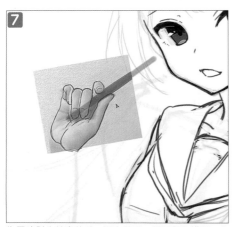

為了比對先前畫的手，這次用不一樣的顏色描圖。你可以在最後比較看看，再做出選擇。

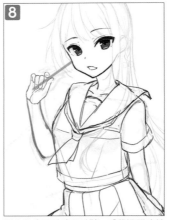

這次也畫了手腕和手臂，感覺這張比較合適。

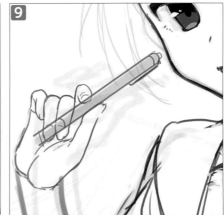

把筆畫出來就完成了。

> ・Point
> 把常畫的手部姿勢練到不看照片就能畫的程度，現場作畫或手繪時沒煩惱！

③ 線稿畫法 篇

關於線稿的畫法，其實沒什麼厲害的祕訣。不能只照著底稿描線，過程中的思考也很重要，例如是否保持平衡，是否符合形象。

▶ 想仔細觀察的人請看這裡（YouTube）

【詳細解說／講座 #3】線稿的畫法與訣竅【插畫製作/SAI2】

1 基本線稿

線稿的基本構思方式，是在方便畫線的角度下旋轉或左右反轉畫布，手繪時則要轉動紙張，在方便作畫的角度下畫線。

關於筆刷的使用，正如第22頁介紹的內容，請事先製作適合自己的筆刷。不過，筆刷與想像中不一樣時，也可以更換筆刷，重新畫線。或許你會覺得重畫很可惜，但筆觸本來就會根據當下情況或心情而改變，所以不必堅持使用固定的筆刷。

先畫鼻子、嘴巴、臉部輪廓等部位的原因，是因為失敗時比較好修改。此外，為了描繪重要的臉部周圍並觀察畫面，我幾乎每次都按照這個順序。

眼睛是經常看不順眼而需要重畫的部位，經常重畫的原因，是因為還沒確立眼睛畫法。

先在眼睛上色可提早確定角色形象，繼續繪製線稿。

2 關於筆畫

完成臉部周圍的線稿後，接著要介紹的是筆畫（Stroke）。Stroke的意思是「划船時的 "划"，手在游泳時的 "划"」，在繪畫領域中，則代表「一條線的開始和結束」。畫出一筆完整的線條需要花很多時間，但如果為了避免失敗而慢慢畫線，線條會歪七扭八的。

在銜接處一筆畫線的示範圖。不旋轉畫布並直接畫線，硬是畫出不擅長的角度。

對照短筆畫的線稿，就會發現長筆畫比較沒有氣勢，線條沒有強弱變化。

一起觀察頭髮的筆畫吧！從頂端畫出一條線卻沒辦法一次到位，重畫了很多次。尤其髮尾的曲線總是畫不好，形狀很歪。相反地，筆畫太多感覺很粗糙凌亂，畫出來的線條看起來很不穩。

平時的線稿。

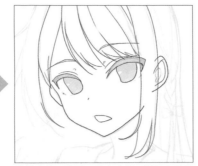

長筆畫的示範圖。用力畫線，細條容易變得粗細一致。

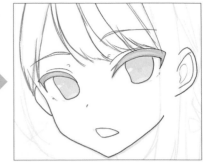

相反地，筆畫太短的話，線條看起來不乾淨。

硬畫很長的筆畫是畫不好的，但筆畫太短也不行，各位看明白了嗎？

3 頭髮線稿的訣竅

加深線條交錯的地方，就能呈現有強弱變化的線條。但要注意，加粗所有交錯處反而會太複雜凌亂。

另外，在大撮的頭髮中畫出小撮髮尾時，可以由上而下畫線或擦掉線條再畫線，避免頭髮流於單調。

1 畫出普通的頭髮並加深線條交錯的地方。

2 左邊是擦掉線條再畫細部髮尾的方法，右邊是由上而下畫出細小髮束的方法。你也可以採取不同的髮束畫法。

4 加工修飾的訣竅

線稿差不多完成後，開始最後的加工修飾。在能看到整體的狀態下將草稿完全隱藏，仔細檢查一下，看到奇怪的地方就修改，以類似描邊的方式，用略粗的筆刷描出輪廓，加粗線條。

要意識到自己畫的是線稿，而不只是描摹底稿，重點是不能過度依賴底稿。

• Point
線稿要畫習慣才行！進步的祕訣就是大量練習！

學習繪畫訣竅，提高作畫效率！
④ 基本畫法 篇

開始上色之前，我會先講解基本上色方式。雖然插畫製作的影片可以看出上色順序，但卻看不出「上色方式」，所以請閱讀本篇內容。

想仔細觀察的人請看這裡（YouTube）

【詳細解說／講座 #0】完成插畫前～準備篇～【插畫製作/SAI2】

1 上色時使用的功能

透明色與前景色的切換

基本上，畫陰影時都會一邊切換透明色和前景色，一邊上色。通常我會儲存2種顏色，互相切換使用，只要點選該顏色左下方的顏色，就能切換透明色和前景色。

在功能方面，前景色就是塗上顏色，而**透明色則是塗上透明的顏色，也就是清除的意思**。基本上透明色可以當作橡皮擦，但它跟橡皮擦的差別在於，能用當下選擇的筆刷來擦除顏色。所以我們可以用同一種筆刷，反覆上色並暈開。

前景色　　透明色

用前景色作畫。

用透明色作畫。顏色是透明的，代表清除顏色。

用筆刷工具擦除顏色，所以可以做出模糊效果。

鎖定透明像素與填滿顏色

上色還會用到鎖定透明像素和填滿顏色功能。第29頁也有介紹，鎖定透明像素功能在圖層面板上，填滿顏色功能則在上方的功能表中。

鎖定透明像素

兩種都是基本功能，在更改圖層中的上色部分時使用。畫底色時特別常用。

具體來說，為了讓畫面更清楚，我會先塗上深色，然後再將顏色改成實際想使用的顏色，這時就會用到此功能。膚色或白色在白色的背景中很難辨認，建議先塗成深色。

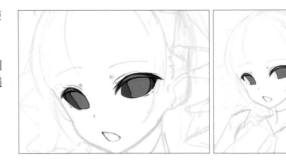

2 基本的上色訣竅

採用水彩筆筆刷，用先前介紹的透明色和前景色切換功能，塗上顏色並擦除顏色，**基本動作是先上色再暈開**。你可能會以為上色需要畫得很仔細，但其實這個上色動作就是所有基礎，可以用這種畫法來模仿第3章以後的繪圖製作過程。

使用前面提到的填色和鎖定透明像素功能，畫出底色。

在陰影處用筆刷工具上色。

將邊界暈開或擦除。不需要全部擦掉，同時保留清晰和模糊的線條，就能做出強弱層次。

以同樣的方式，在其他地方畫陰影。

反覆將顏色暈開並擦除。

上色不會特別困難，也不會用到高難度工具，請畫看看吧！

學習繪畫訣竅，提高作畫效率！
⑤ 底色 篇

前一項目有介紹過，底色的基本畫法是「先選擇範圍再填滿顏色」（也就是油漆桶工具）。這個步驟不會太難，我將針對自己的上色方式進行講解。

▶ 想仔細觀察的人請看這裡（YouTube）

【詳細解說／講座 #4】底色的畫法與訣竅【插畫製作/SAI2】

1　底色的基本步驟

首先，在選取線稿圖層或資料夾的狀態下，**勾選指定選取來源的設定**。選擇自動選擇工具，用筆選取欲填色的區塊（在SAI中使用選擇工具的期間，被選取的區塊會顯示藍色；在CLIP STUDIO PAINT中選取多個區塊時，必須按住SHIFT再選取）。

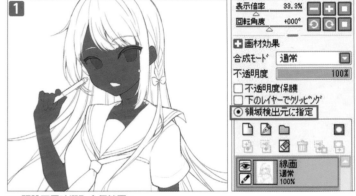

SAI預設可同時選取多個範圍。

大致選好區塊後，就能進行填色。點選功能列表中的填色功能。因為我很常用填色功能，所以設定成快捷鍵。塗滿顏色後，在細節的地方、沒塗到顏色的地方手動上色（鉛筆筆刷，濃度100）。

很多線條交錯處或髮尾沒有塗到顏色。

補充說明，**使用深色的原因，是因為在白色背景下會看不清楚皮膚的顏色**。一開始就想直接畫膚色的人，也可以先把背景塗成深色或顯眼的顏色。

等細節都塗好後，再點選鎖定透明像素功能，把顏色改成實際要使用的顏色。

後續會在皮膚上面畫頭髮，所以瀏海就算塗出去也沒關係。上色的重點是**大面積上色**，避免產生空隙。

2 無線稿區塊的底色

　　眼白之類的地方因為沒有線稿，所以軟體無法進行選取，需要先畫線，再將中間塗滿顏色。填滿顏色之後，可以再修整形狀。**修整眼白形狀時，用水彩筆將一些邊緣暈開**（讓眼白融入皮膚中）。

　　依照前面繪製皮膚的方式，鎖定圖層的透明像素並更換顏色。我通常不會用純白色畫眼白，所以加了一點黃色。

為了讓畫面更清楚，這裡一樣使用不同的顏色。

稍微暈開眼頭和眼尾。

我想讓眼睛融入皮膚的顏色，於是在眼白中加了一點黃色。

3 其他部分的底色

　　後續用同樣的方式上色。將頭髮的底色分成前面和後面，之後畫陰影會更輕鬆。其他部位也一樣進行區塊分類，以便後續作畫（但太多區塊會增加圖層管理困難度，所以僅限於自己能掌握的程度）。

　　輕鬆上色的祕訣是：**先將眼睛、鼻子、嘴巴等部位分成不同圖層，繪製皮膚時，再將這些圖層移出選擇資料夾。**

將鼻子、嘴巴等部位分成不同圖層，並且隱藏起來。

將瀏海和後方頭髮分成不同圖層，後續作畫更輕鬆。

基本上其他部位也採取一樣的做法。

底色完成。白色衣服不畫純白色，而是使用淺灰色。

學習繪畫訣竅，提高作畫效率！
⑥ 皮膚的畫法 篇

光源會改變皮膚陰影的位置，但畫法都一樣，記住上色的模式就不必煩惱該如何上色。先在調色盤中準備好陰影的顏色，畫起來會更輕鬆。

▶ 想仔細觀察的人請看這裡（YouTube）

【詳細解說／講座 #5】皮膚的畫法與訣竅【插畫製作/SAI2】

1　第一層陰影的基本畫法

筆刷主要使用噴槍或水彩筆，視情況更換。首先畫出第一層陰影（陰影1）。陰影1用於表現皮膚的立體感。雖然沒辦法每次都做出完美決定，知道該畫在什麼地方，但還是要意識到臉是球體、四肢是圓柱體，把陰影畫在讓身體變立體的地方。

鼻子、眼睛等重要部位的陰影也要上色。陰影太多會降低可愛感，但不畫陰影又會降低臉的存在感，因此最好使用淺色。在手臂和腿塗滿第一層陰影後，擦拭顏色以呈現亮部。

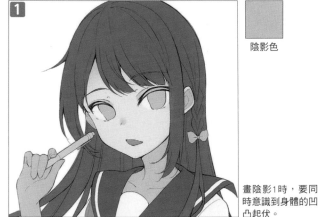

陰影色

畫陰影1時，要同時意識到身體的凹凸起伏。

鎖骨或頸部線條等部位的畫法也一樣。畫太仔細的話，看起來會凹凸不平或感覺太粗糙，應該一邊上色一邊調整平衡。手部要看著照片上色，但手相或關節的皺紋略過不畫。

暈開顏色，或用水彩筆延伸顏色，使邊界更柔和。

將畫面縮小，觀察整體並加以調整。

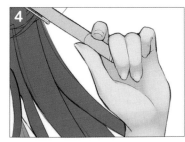

手塗上顏色後，比線稿更有立體感。

隨時縮小整體，檢查畫面再放大上色，重複動作。

2 第二層陰影的基本畫法

接下來會用更深的顏色繪製瀏海及袖子下方的影子等部分。光源來自左上方，需放大左側的陰影。但只要稍微留意光源就好，畢竟這是變形插畫，不特別留意也沒關係，看起來好看就好。反過來說，只要可以讓畫面更好看，畫得誇張一點也沒關係。

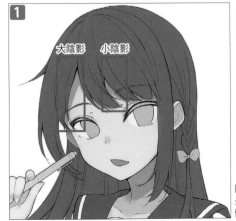

大陰影　小陰影

陰影色

除了要畫物體的影子之外，無法只靠陰影1突顯立體感的地方也要補上陰影

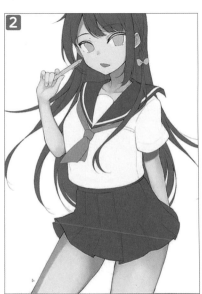

頭髮、下巴、袖子的影子就是第二層陰影。

手臂、脖子、腿部已經塗好陰影，在這些地方使用比瀏海陰影更深的顏色，畫出物體落在上面的影子。觀察整體平衡，塗上深色的陰影，讓畫面更收斂。

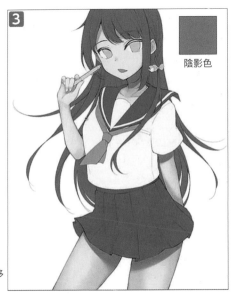

陰影色

注意不能塗太多陰影。

3 加工修飾的訣竅

在眼睛周圍仔細刻畫，就像化妝一樣，這麼做能讓眼睛融入皮膚，看起來更明顯、更有立體感。

繪製腮紅。

畫出嘴巴的光澤，但不能太寫實。

在臉頰上添加高光。

最後在深色陰影處塗上淡紫色，加入反光就完成了。

學習繪畫訣竅，提高作畫效率！
⑦ 頭髮的畫法 篇

頭髮的作畫時間會根據頭髮長度而有所不同。不同髮質的陰影畫法也不同。但就算不仔細畫陰影，只要製造立體感就能看起來有模有樣，所以立體感更重要。

想仔細觀察的人請看這裡（YouTube）

【詳細解說／講座 #7】頭髮的上色法、畫法與訣竅【插畫製作/SAI2】

1 基本的頭髮陰影

先用噴槍工具在頭髮外側塗上淡淡的陰影，這是為了留意球體的頭部，並呈現出立體感。後方頭髮的區塊，則在脖子後側等陰影處上色。

接下來，畫出類似深色線條的陰影。想像在線稿上補色的感覺，在陰影更深處添加線條。

只用噴槍畫出模糊的陰影，就能製造立體感。

在髮束交錯的地方畫出類似線條的陰影。

然後在後方頭髮塗上大面積的陰影。頭髮是黑色的，為了清楚呈現，先在普通圖層模式中塗上紫色系，再改成色彩增值模式，這樣就能看出前後距離感，呈現頭髮最暗的地方。

在底色階段將頭髮圖層分成瀏海和後方頭髮區塊，上色起來更輕鬆。

注意，黑髮不能畫成全黑！

2 高光的訣竅

加入頭髮的高光。先在受光的髮束線條上，沿著邊緣塗上高光。

刻意營造頭髮正中央的立體感，在其他圖層中簡單畫出輔助線，並加上高光，然後反覆畫線並擦除，修飾出好看的形狀。內側會照到光的部分也要加一點高光。

3　塗上陰影

從這裡開始要將陰影畫仔細一點。畫法跟皮膚一樣，反覆上色和擦除。

先決定顏色最深的（後方頭髮）區塊和最亮的（高光）區塊，再以中間深度作為陰影，就能減少猶豫時間，因此我以這個順序上色。

・Point
畫好陰影後，複製一個陰影圖層，並且更改下方圖層的顏色，藉此增加一點資訊量。

有些地方暈開，有些不暈開，並且畫出陰影。

再塗一層淡淡的陰影，補足不夠滿意的地方。

輕輕疊色並畫到滿意為止。想加快速度的話，省略這部分也沒關係。

4　增加頭髮

在最底下新增一個圖層，補上剪影並增加更多後方頭髮。上色過程中如果覺得有點怪再增加一些頭髮。

一邊塗抹擦除，一邊修整形狀。這裡只以填色的方式上色。

為了營造空氣感，在髮尾塗上顏色。稍微提亮後方頭髮的暗部，製造空氣感。

增加剪影般的髮束。

增加髮束並更改顏色，頭髮增量完成。

5　加工修飾的訣竅

在最上面的圖層中，用噴槍在皮膚周圍的頭髮塗上皮膚色。降低圖層不透明度，使顏色相互融合。這是為了藉由頭髮的深度來避免臉的氣色不佳。

最後加上一點髮絲，頭髮就完成了。

全黑的頭髮會讓畫面太沉重，所以也要畫出亮部才行。

加上一些髮絲，但不能多到影響畫面。

學習繪畫訣竅，提高作畫效率！

⑧ 衣服的畫法 篇

衣服通常以皺褶的上色為主，但本書省略了皺褶的畫法。這裡只著重在如何畫得有模有樣。

想仔細觀察的人請看這裡（YouTube）

【詳細解說／講座 #8】服裝的上色法、畫法與訣竅【插畫製作/SAI2】

1 陰影的基本畫法

先大致將陰影畫出來（陰影1）。上色方式跟皮膚一樣，隨意塗上大面積的顏色，之後將不是亮部或暗部的地方擦除。關於衣服的皺褶畫法，請一邊看著素材，一邊思考。例如，想像一下被拉扯的地方會呈現怎樣的皺褶。

建議以類似的姿勢搜尋泳裝照之類的參考素材。**同時畫出模糊的部分，以及清晰陰影的部分，就能呈現布料的皺褶。**用手帕當素材也行，試著捏一捏布料，研究皺褶形成的方式吧！

先畫大面積陰影，再描繪細節。

水手服是略有厚度的材質，皺褶不能太細。

陰影1完成。

感覺比較像布料的材質了，第一層陰影大致完成。

接下來要開始補足第一層陰影，加入更深的顏色，以同樣的方式重複描繪並擦除顏色。先上色再觀察整體，如果覺得陰影太多，就擦掉或暈開再上色。

> **Point**
> 每個部位的畫法都一樣，基本上重複上色、擦除、暈開的動作。偶爾縮小畫面並確認整體很重要。

用深一點的顏色塗上陰影2。

一樣反覆上色再擦除。

用噴槍加強胸部的形狀，在色彩增值模式中應使用淺色。

為了製造立體感，我們要想像身體的曲線並用噴槍上色，選用覆蓋或色彩增值圖層模式，看起來會更像。

80

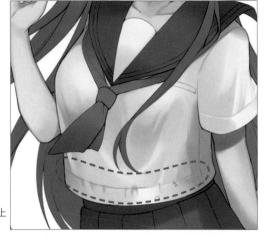

2 細小線條

加入細小的線條或皺褶後，看起來會更有模有樣了。畫出很多小線條。

找出衣服的縫線，加上線條或細部陰影。

3 增加陰影

領帶或頭髮的影子也要仔細描繪。陰影不能畫太清楚，可以根據距離調成模糊程度。

加一點顏色最深的陰影，讓整體更收斂。

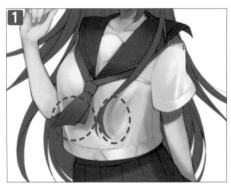

靠近物體的地方要加深陰影，離物體較遠的影子則更淡、更模糊。

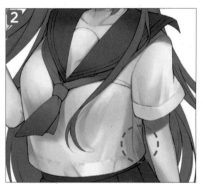

只在少數局部塗上顏色最深的陰影，比如衣服深處。

4 加工修飾的訣竅

想調整顏色時，複製一個陰影圖層並疊加其他顏色。用色調調整功能檢視色彩，選出最合適的顏色吧！

在白色水手服上加一點顏色就能增加資訊量，讓顏色更加鮮豔。

其他部分一樣採取基本上色方式。重點在於上色時要仔細觀察參考資料！只要畫習慣了，速度就能愈來愈快。

学習繪畫訣竅，提高作畫效率！

⑨ 顏色挑選方法 篇

本篇要聊聊如何挑選顏色。這裡指的不是配色，而是陰影或高光之類的顏色。但要注意的是，這只是我個人的選擇方式，並不是絕對的正解。

想仔細觀察的人請看
這裡（YouTube）

【解說】顏色挑選方法！插畫
製作番外篇【插畫的畫法與思
考方式】

1 使用滴管工具

各位是否曾經想過其他人是怎麼挑選顏色的？我覺得光看插畫還是沒辦法了解。

滴管工具可以在這種時候派上用場（近年來已有能夠掌握照片顏色的APP，習慣手繪的人請使用看看。）。讓我們一起使用滴管工具，找出喜歡的顏色，以及想畫的插圖顏色吧！

底色

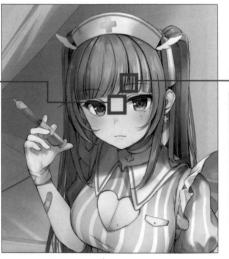

陰影

我吸取了皮膚的底色和陰影的顏色，用滴管吸取顏色可以得知當下的用色，以及顏色在色環上的位置和數值。

像這樣在別人的插畫中吸取顏色並從中觀察，就能參考別人的方法，應用在自己的插畫中。

2 將顏色數值化

我會在選色時注意HSV標示的數值。HSV是代表色相、飽和度、明度的數值，我會以此為基準進行選色。有些人應該會看RGB或CMYK數值，只要是適合自己的方法，我認為都沒問題。

我會根據數值來調整用色，想畫暗色就降低明度，想畫鮮艷色就提高飽和度（有關色調校正功能，請參照第38頁。）。

3 陰影色的挑選方法

關於我的用色選擇，首先我會將底色顯示出來，然後觀察色環的圓形區塊，陰影往藍色的方向找，亮部往黃色的方向找，並且移動游標，如此一來就能更改色調。不僅如此，我會稍微降低明度和飽和度，並決定陰影的顏色。

往藍黃方向的選色方法是基本概念，最適合搭配底色。

重點在於**選擇陰影色時，不只要注意明度和飽和度，也要同時改變色相**。

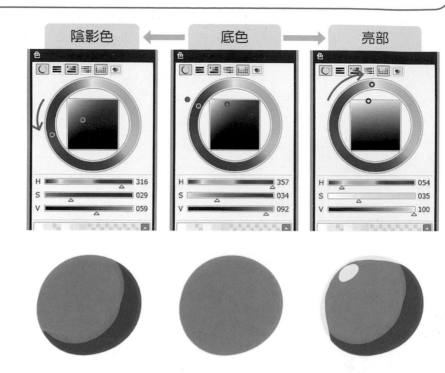

陰影色 ←	底色	→ 亮部
H 316	H 357	H 054
S 029	S 034	S 035
V 059	V 092	V 100

讓我們看看範例圖吧！

A是原圖，**B**插圖是初學者可能選擇的顏色，請比較看看兩者的皮膚底色和陰影色。

兩者很大的不同之處在於挑選陰影或高光顏色時，**是否根據底色來移動色環或色相的位置**。

B圖在色環圓形區塊中的游標位置、色相數值沒有太大的變化。

這表示顏色只有改變彩度和明度而已，光憑這樣沒辦法畫出漂亮的顏色。左圖的色相數值則變化很大。

底色	陰影	底色	陰影
H 0:150	H 5:199	H 0:142	H 0:077
S 034	S 076	S 034	S 164
V 254	V 214	V 255	V 241

· Point·
用滴管吸取別人的插畫用色，並使用所有顏色，可能引起抄襲之嫌，請小心！

學習繪畫訣竅，提高作畫效率！
⑩ 男性的畫法 篇

應該有不少人平常總是畫女生，因為不會畫男生而無法呈現男女的差異。畫了男生卻沒有男性氣質，畫不出喜歡的圖。我也有過這樣的經驗，因此這裡會介紹輕鬆繪製男性的訣竅。

想仔細觀察的人請看這裡（YouTube）

【解說】男性角色的畫法，男女的區分訣竅【插畫製作/SAI2】

1 面對自己的繪畫課題

首先，研究一下自己想畫怎麼樣的男孩，建議多多欣賞各式各樣的插畫。

> ・找出自己喜歡插畫類型。
> （女性向漫畫和少女漫畫是完全不同的範疇）
> ・在喜歡的插畫中，測量臉部比例
> ・查詢何謂男性氣質

我會搜集書冊、上網查資料、研究插畫，並且練習多種人體姿勢。

2 畫法的訣竅

以下是我實際研究後需注意的5個作畫部位：

人體骨架 … 男女沒有太大差異，但要注意肩寬、脖子之類的骨骼差異。

草稿 ……… 男性的頭部比女性長一點。下巴或腮幫子的輪廓更結實一點，減少臉頰的隆起程度會更有男性的收斂感。**脖子加粗，延伸至後頭部**，青筋或喉結也要畫出來。肩膀更寬大，手臂也要刻意展現肌肉。

臉 ………… 大致決定眼睛或鼻子的位置後，再仔細描繪五官。女性的頭就像小嬰兒的頭一樣，五官偏向頭部下側，給人小孩子的印象，所以男性的**眼睛位置較高**。畫女性時會省略鼻梁，男性則要畫出來。
眼睛的形狀、雙眼皮、眼皮的線條等部位也一樣，我會搜尋並研究喜歡的插畫。眼睛和眉毛的位置也要注意，靠近一點比較有男生的感覺，眼睛和鼻子的距離也是同樣的道理。

頭髮 ……… 畫女性時要將前後頭髮分開，但男性的**髮旋比頭髮分區更重要，要從髮旋畫出頭髮的流向**。

服裝 ……… 請先仔細確認衣服的結構。男裝與女裝的縫製方式不一樣，仔細觀察皺褶的形狀也很重要。

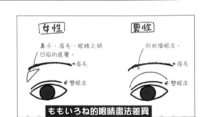

女性的眼睛畫得比較圓，男性比較修長。

第3章

裁切的
快速繪圖過程

150分鐘 ▶ **60**分鐘 篇

裁切的快速繪圖過程

本篇開始將實際作畫，比較加快時間的前後差異。

首先，加快速度前的作畫時間是150分鐘，接著重新繪製差不多的插畫，時間縮短至60分鐘。不過，150分鐘完成一幅插畫已經算很快了，那又該如何縮短至1小時，挑戰一小時插畫呢？請務必參考看看。

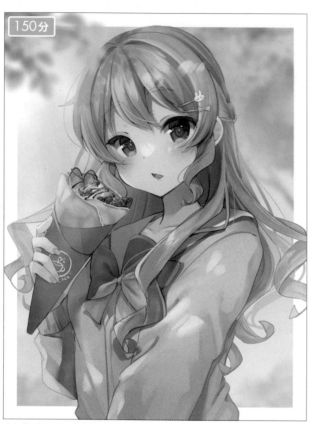

150分

未加快時間，以正常速度繪製插畫。
大約花了150分鐘。

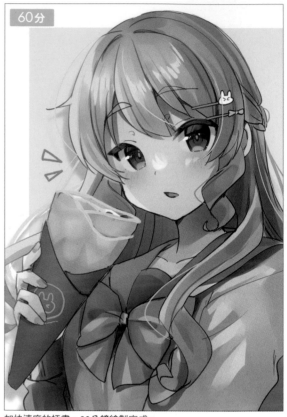

60分

加快速度的插畫。60分鐘繪製完成。

1　決定時間分配

開始畫圖之前，請先大致決定時間分配。就算不加快速度，慢吞吞地畫圖還是會耗費很多時間。首先，請以3小時為目標，確定時間分配吧！

時間分配是3小時（180分鐘），但我提早完成了，實際總作畫時間是145分鐘。

像這樣提前分配時間就能快速作畫，有時還可能提早完成。

3小時時間分配

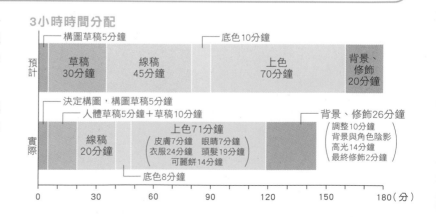

2 思考插圖的畫面

繪製原創插畫時，如果從角色設計開始構思，或是一邊思考角色設定一邊作畫，都會花太多時間。

如果想在短時間內完成插畫，就要繪製固定的**角色**，或是先決定人物設計再開始畫。邊畫邊決定方向時，對設計不要太講究。

進行二次創作時，如果是不常畫的角色，我們大多還沒完全理解他的髮型或服裝結構，所以會花很多時間。但只要是畫過一次的角色，作畫時間就會比初次見到的角色還快，因此請選擇畫過的角色。

ももね
LINE貼圖
現正販售中。

本篇繪製的是我以前自創的角色「ももね」。因為已經畫過很多次了，而在設計上也貼近自己順手的作畫習慣，所以可以很快完成。

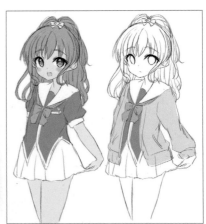

　　儘量簡化動作和構圖。即使想講究一點，也僅限於單手姿勢。簡單繪製的小物件或玩偶也能用來增加資訊量。

　　假如人物的髮型特徵很難畫、頭飾很多、臉部周圍資訊量很多，那就著重在臉部就好。相反地，如果是顏色數量少、設計簡單的角色，畫到腰部會比較好。

　　這裡採取簡單的胸上構圖，角色的設定是喜歡吃甜食，所以我讓角色拿著簡單好畫的甜點（可麗餅可能有點難畫，但我畫過很多次了，而且還能增加色彩資訊量，所以我選擇繪製可麗餅。）。

　　為了加快時間，草稿不要畫太仔細，邊想邊畫線稿。

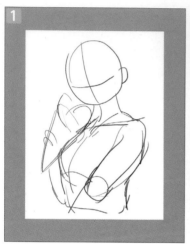

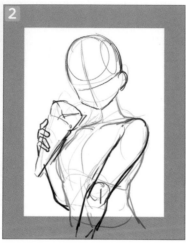

1 思考人物擺著什麼樣的姿勢，看起來感覺怎麼樣？畫得很亂也沒關係。

2 決定好構圖後，簡單畫出人體的骨架。

3 大致畫出底稿，畫到能描出線稿的程度。衣服上的蝴蝶結也只畫輪廓就好，細節可以在線稿階段繪製，隨意一點沒關係。角色原本的髮型設計是雙邊高馬尾，或是在頭綁上高高的半馬尾，但我想稍做調整。髮飾是角色的特徵，我試著加上一些髮夾。雖然更換髮型跟加快速度沒關係，但你也可以改成能加快速度的髮型。

4 繪製線稿。過程不要太在意，粗略地進行作畫，雖然放大仔細看會發現很多重疊的線條，但縮小就不明顯了，所以沒關係，或許這樣的筆觸反而更有味道。

我打算以著色的方式呈現可麗餅，所以畫得比較淡薄粗糙。

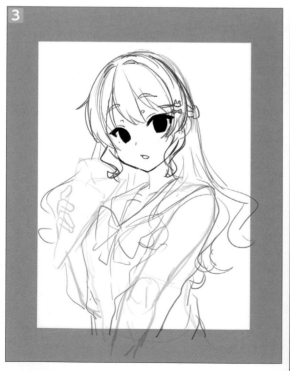

4 繪製底色

　　習慣上色後就會畫得更快。加快速度的重點在於練到能機械化上色。

　　逐一繪製每個地方,但不能像平常那麼仔細,等所有部位都塗好顏色後,如果還有多餘的時間,再仔細畫細節,這樣就能更快完成。

不要在意某些沒塗到的地方,繼續粗略上色。想加快速度時,就用自動選擇工具(油漆桶工具)上色。

5 皮膚上色

　　皮膚的顏色已事先在調色盤中製作,所以基本的顏色已經定好了,只要沒有特殊光源,上色的地方都差不多,可以機械化上色。

新增一個色彩增值圖層,塗上第一層陰影。在脖子、眼周、耳朵的凹洞中塗色。

畫出第二層陰影。包括頭髮和下巴的影子。陰影只畫兩層,第二層用深一點的顏色。

在臉頰上畫出紅暈。加入線條,強調腮紅。

在頭髮相接的線稿上,以及下巴、脖子相連的線條中加入深色。這麼做可以輔助線稿。

加入反光中的空氣感。在塗有深色陰影的影子中添加紫色,藉此營造柔和感。

畫出高光。將鼻子上方、臉頰等處塗白。

6 眼睛上色

　　基本上，眼睛有固定的上色方式，所以可以機械化上色。我已熟悉紫色眼睛的用色，即使沒有調色盤也不會猶豫。這裡採取3小時版上色方式，更詳細的上色方式請參照第112頁。

從眼球由上而下畫出漸層色。

畫出圓形的瞳孔，在眼球上半部塗上同一種顏色，接著在瞳孔中央疊加淡紫色。

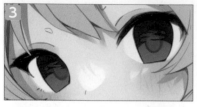

繼續在上半部疊加深色，用淡紫色畫出曲折的線條，製造隨意感。

用深紫色描出眼球的周圍。在瞳孔的中心畫一個小小的圓。

繼續在上半部塗深紫色。

新增一個圖層，維持普通模式，畫出藍色的反光。

疊加一個覆蓋圖層，由下方加入紫色漸層。畫出整體更鮮艷的紫色。

疊加一個濾色圖層，在下方畫出一個黃色半圓。

在剛才的圖層中繼續疊加粉紅色。

從右上方加入斜向的粉紅漸層。

畫出亮部。使用粉紅色或水藍色，而不是白色。

用暖色系稍微提亮眼睛的線稿，可以讓整體形象更柔和。

畫出眼白的陰影。眼睛是球體，要畫成圓弧形。

加上白色就完成了。

上色時要大概留意一下光源位置。畢竟3小時插畫不需要注意太多細節。

在白色領子塗上顏色。陰影使用紫色，而不是灰色。

在紫色領子中塗色。陰影顏色不要太深。

畫出蝴蝶結的陰影。以補色的紅色點綴，展現蝴蝶結顏色的變化感和一致感。

塗上第一層陰影。用柔和的筆刷大致上色。針織毛衣的皺褶較柔軟，不會產生明顯皺褶。在局部添加深色陰影，以營造清新形象。

在陰影較深或背光處塗上類似反光的藍色，藉此營造空氣感。水彩筆使顏色穿透下層顏色，增加顏色數量，呈現出有深度的插畫。

8 頭髮上色

頭髮與皮膚、眼睛一樣，先決定上色方式和順序再機械化上色會比較快。在熟悉以前可能會花較多時間，但眼睛和頭髮是吸引目光的部位，請仔細上色。

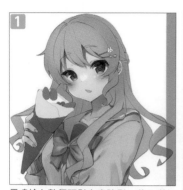

1 用噴槍在整個頭髮上畫陰影，藉此增加顏色量，製造鮮明形象。

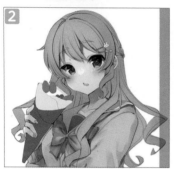

2 與皮膚的畫法一樣，仔細繪製線稿的輔助線條，使插畫呈現收斂感。

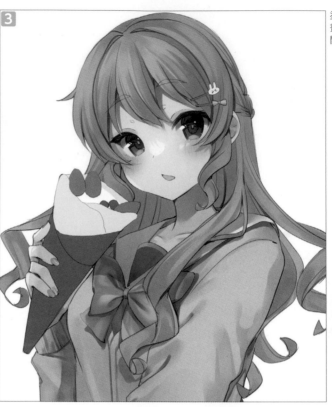

3 塗上第一層陰影。用筆刷畫好顏色後，一邊塗抹暈開，一邊畫出整體陰影。

4 留意來自左上方的光源，加入高光。顏色採用淺黃色。白色太亮了，於是選擇淺黃色。

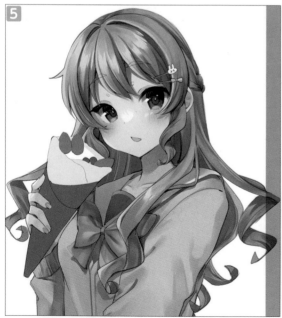

5 畫第二層陰影。不需要暈開，將深處的顏色加深。

6 加上反光的藍色。高光畫在另一側。

在脖子周圍的後方頭髮中畫陰影，呈現立體感。

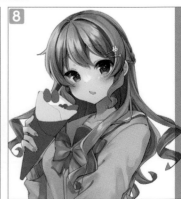

7

8 為了營造後方頭髮的空氣感，塗上淺藍色。畫出髮飾就完成了。

9 可麗餅上色

 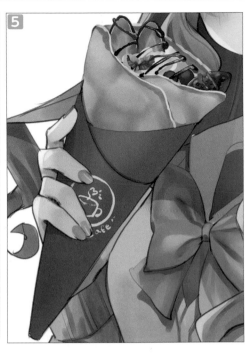

1. 繪製包裝紙。可麗餅的包裝紙是硬紙材質，用力握住才會起皺褶。所以不必畫陰影，圓柱體的上色方式就能呈現立體感。

2. 仔細描繪餅皮的紋路，看起來會很像可麗餅！

3. 畫出類似草莓或藍莓的水果。縮小後看得出來就好且粗略繪製即可。

4. 在線稿圖層上新增一個圖層，在鮮奶油和餅皮的邊緣增加線條。

5. 顏色不夠多，再加上巧克力和薄荷。可麗餅有很多種配料，仔細地描繪喜歡的食材或擅長的水果。沒時間的話，也可以畫簡單的可麗餅！

10 角色修飾與調整

增加頭髮的線條。頭髮後方和上方的髮絲、後頭部感覺髮量不夠多，於是加畫頭髮。此外，由於可麗餅的資訊量愈來愈多，導致周圍看起來太沉重，用濾色圖層調亮。

融入線稿。將線稿改成褐色，線稿的圖層模式改為陰影。

皮膚顏色感覺太淺了，稍微加深顏色。在嘴巴裡面和嘴唇上添加幾筆。眼睛周圍的線稿太淡，也要稍微加筆。調整衣服整體的影子。

畫好背景後預計進行模糊化,因此只要上色並畫出大概的樣子。請利用多餘的時間來調整背景的細緻度。

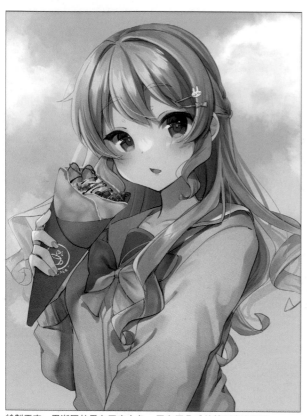

繪製天空。用漸層效果在天空上色,用有雲朵感的筆刷畫出雲朵。

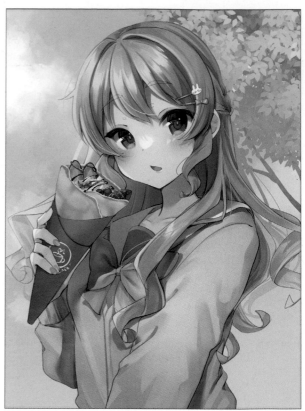

繪製樹木。用筆刷工具縮短時間。

我想畫出公園的感覺,所以畫面下方也畫了樹木,呈現茂密感。

背景不必太搶眼,疊加濾色圖層並調淡顏色。

模糊整體的背景。不必畫得非常精細,藉由模糊效果就能營造氣氛。

12 加工修飾

左上方太單調了，於是追加前景。依照背景的畫法，用筆刷工具畫出簡單的樹木。

塗抹暈開並調整位置。

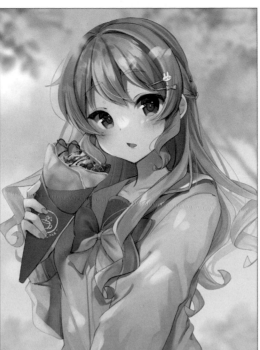

在角色身上畫出葉子的影子，或是陽光穿透樹葉縫隙產生的光，留意人物與背景之間的融合感，並且營造氣氛。

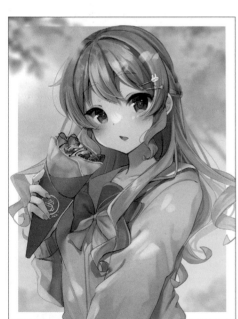

背景感覺有點沉重，加上白色邊框。

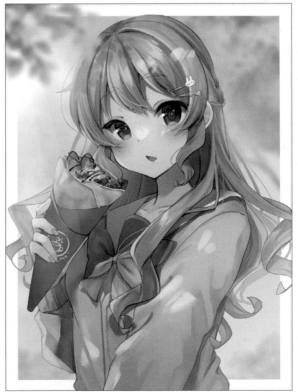

畫出亮部，增加整體效果，繪製完成。

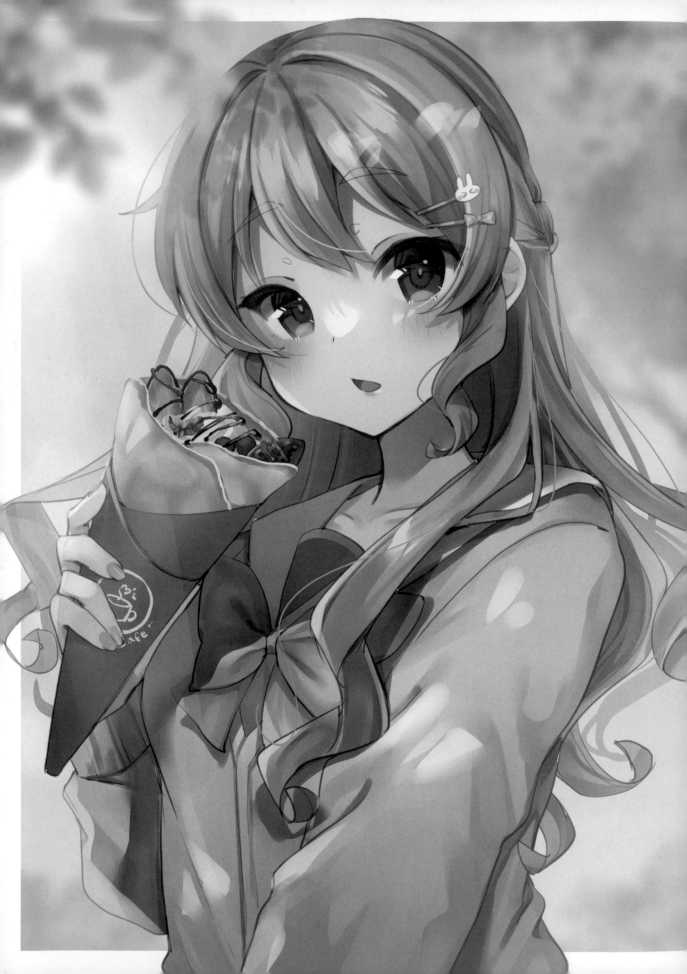

裁切的快速繪圖過程

加快後
60分鐘篇

運用快速技巧繪製上一篇的插畫，60分鐘完成作品。基本上前一篇插畫的畫法已經很有效率了，但本篇進一步減少程序，加快時間。

1 決定時間分配

跟前一篇插畫一樣，先決定如何分配時間才能在60分鐘完成。

1小時時間分配

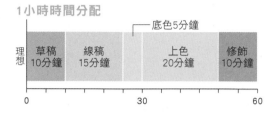

底色5分鐘

| 理想 | 草稿 10分鐘 | 線稿 15分鐘 | 上色 20分鐘 | 修飾 10分鐘 |

0　　　　　　　　　　30　　　　　　　　　　60

如何在一小時內完成插畫……？

什麼時候需要在一小時之內完成插畫呢？讓我們先一起想看看。

比如一小時繪圖挑戰，沒時間但想每天畫一張圖，或是想趁直播主直播後馬上完成插畫，基本上這些都不是針對工作或比賽的插畫，所以重點要放在一定程度的精簡化。參加一小時繪圖挑戰就要採取一小時完稿的畫法。

一小時能畫的構圖有限，請直接描出上一篇插畫的構圖。人物的臉最重要，因此以臉部為主，改成胸上構圖。

接下來，將手上的東西改簡單。不要露出可麗餅的內餡，省去畫草莓等配料的步驟。你也可以把可麗餅改成簡單好畫的物品，例如馬卡龍。

如果想畫更多身體部位，就要決定重點區塊。顏色畫簡單一點，省略其他部分的作畫時間。

20
分鐘

不畫乾淨的線稿，而是仔細繪製草稿，並在草稿中著色。畫得比陰影50分鐘版本更雜亂也沒關係，不必介意線稿是否乾淨漂亮。
線稿比普通線稿更粗，增加資訊量。臉是很重要的部位，唯獨臉的草稿需仔細描繪，頭髮和衣服只要畫大概的輪廓。可以的話，也想直接畫衣服，但在熟悉以前可能很難辦到。

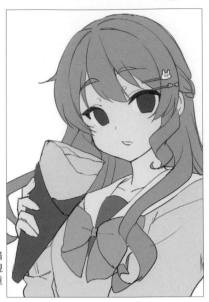

塗上底色。因為線條比較粗，無法像前一篇插畫那樣靈活運用自動選擇功能，可能出現很多漏網之魚。不介意細節才是真正的重點。

3 皮膚上色

3
分鐘

上色時應該一口氣全部塗完，減少3小時插畫的步驟並完成整體上色，如果有多餘的時間再增加細節。

1 在脖子和手指上塗上第一層陰影，陰影也是大致上色就好。
2 畫出頭髮和下巴的影子。
3 在臉頰上畫紅暈。這是突顯角色魅力的必要步驟，不能省略。
4 加入高光。空氣感的顏色省略不畫。

4 眼睛上色

4 分鐘

一邊在眼球畫出漸層，一邊上色。

眼球的上半部疊加暗色，瞳孔塗上亮紫色。

繼續用深紫色在眼球上半部著色。

畫出深色的眼球邊緣。在瞳孔中央畫出一個小圓形。

繼續在眼球上半部塗上深色。

疊加普通圖層，塗上藍色。

疊加發光圖層，用粉紅色畫出半圓形。

畫出高光。

提亮線稿的睫毛尖端和下眼瞼。

提亮線稿的睫毛尖端和下眼瞼。

畫出高光就完成了。細部的漸層色則省略不畫。

99

衣服畫得特別隨意也沒關係。臉才是目光的焦點,注意衣服不能畫太仔細。

畫出白色衣領的陰影。我想繪製整體色調偏淺的插畫,因此不畫深色陰影,更換陰影的顏色。

在衣領的紫色部分上色。漸層效果可以呈現陰影的感覺。

畫出蝴蝶結的陰影。省略用來增添變化感的紅色。

將衣服的陰影大致畫出來,加深落在衣服上的影子,很隨意地上色。

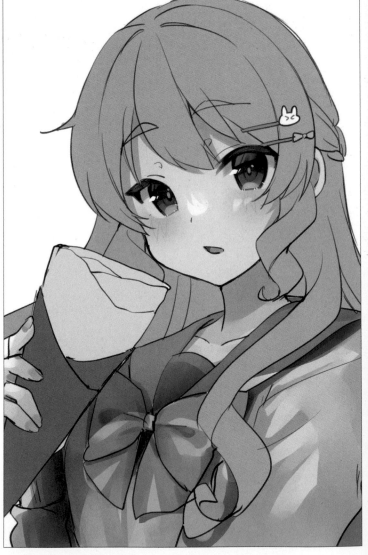

用藍色畫出臉的影子。畫出漸層陰影,增加顏色量。

① 用漸層色在整體塗上陰影。

② 仔細畫出線稿輔助線,但線條比上一篇的插畫更隨意,位置也有點偏移,重點是不要介意這些細節。

③ 第一層陰影省略不畫,畫出高光。有高光的頭髮看起來更立體。

④ 畫出陰影。用大尺寸的噴槍粗略地上色。

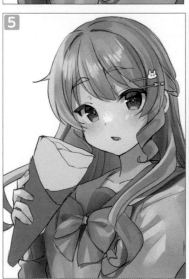

⑤ 在脖子後方以藍色製造空氣感,藍色反光和高光畫在相反側。

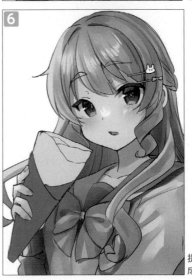

⑥ 提亮臉部周圍的頭髮就完成了。

第3章 裁切的快速繪圖過程 150分鐘 ▼ 60分鐘 篇

7 可麗餅上色

分鐘

水果和鮮奶油省略不畫。可麗餅的種類很多,當然也有簡單款的可麗餅!

 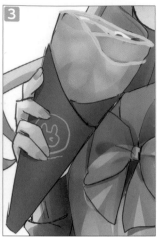

1. 繪製包裝紙。加深紙上的手指影子,以增加立體感。
2. 大致畫出可麗餅的紋路,鮮奶油也畫在同一個圖層裡。
3. 只有餅皮的邊緣畫在線稿圖層上面。

8 角色修飾與背景

6分鐘

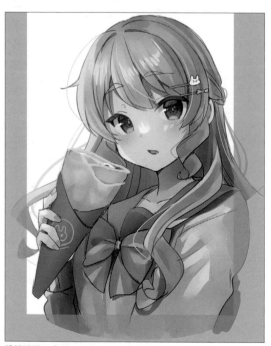

讓線稿融入畫面,加畫一些後方頭髮和上方的髮絲。
皮膚不夠精細,稍微加強細節。
在整個人物上疊加覆蓋或濾色圖層,製造立體感或顏色統一感。

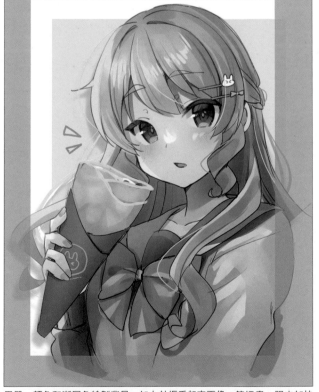

用單一顏色和漸層色繪製背景。加上外框看起來更像一篇插畫。跟未加快版插畫的不同之處在於只有左邊和上面留白,藉此改變氣氛。暈開角色的剪影是很簡單的畫法,推薦使用(參照第49頁)。
畫出符號就是一幅有流行感的插畫。

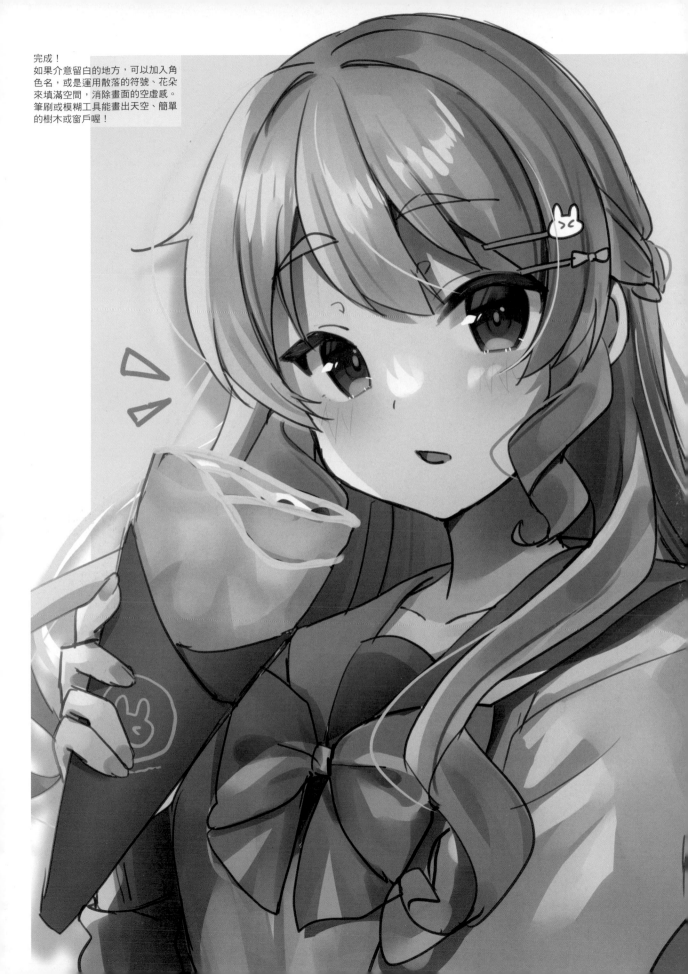

完成！
如果介意留白的地方，可以加入角
色名，或是運用散落的符號、花朵
來填滿空間，消除畫面的空虛感。
筆刷或模糊工具能畫出天空、簡單
的樹木或窗戶喔！

精進插畫的方法

　　這本書原則上並不是一本提升畫技的書，而是介紹如何有效率地畫圖，統整快速繪圖技巧的書。不過，我還是整理了自己練習畫圖的方法。

　　如果能對各位的繪畫練習有所幫助，那是我的榮幸。

初期

- 上網搜尋精進的方法或畫法
- 購買教學書
- 在可以找到打工機會的電子佈告欄投稿。

中期

- 觀看繪圖過程的影片，嘗試模仿
- 搜集喜歡的插畫，思考畫法
- 嘗試臨摹或描圖
- 練習素描

近期

- 看著資料畫圖，仔細搜尋資料……不懂不能放著不管
- 大量欣賞各種不同的插畫
- 研究社群媒體中的成長型插畫……思考插畫的優點，並應用在自己的插畫中
- 偶爾不妥協，畫一些認真的插畫

　　剛開始要大量搜尋資料，勤於閱讀相關書籍。我會完全依照書中的內容實際演練，就算不懂也要畫看看。等逐漸熟悉軟體操作和繪圖方式後，我開始觀看很會畫圖的人的作畫過程，然後以一模一樣的手法練習上色。此外，我會搜集喜歡的插畫，研究插畫的類型或自己喜歡的地方，到現在依然在研究插畫。再來就是要臨摹喜歡的圖，或是印出來描圖，並且練習一點素描，學習物體捕捉、表現手法相關素描技巧。

　　說到精進繪畫的技巧，從結論來說，我認為應該**努力動腦並持之以恆**。光是動手畫沒辦法精進畫技，請隨時一邊思考一邊畫圖。

▸Point

· 不要沒自己思考就直接問人
→願意花時間煩惱的人，進步速度更快。

· 眼光放遠，持之以恆
→畫圖不是一件能夠馬上進步的事！你現在看到的那些很會畫圖的人，也是經過多年時間和練習量的累積，才能達到目前的程度。

· 多看畫得好的插畫作品
→不只是單純欣賞插畫，而是以學習技術的心情來觀察，思考對方畫得好的原因是什麼。

減少元素的 快速繪圖過程

5 小時 ▶ **3** 小時 篇

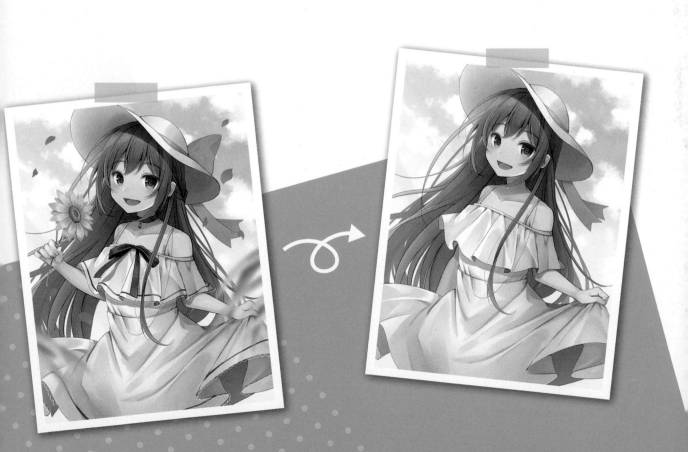

減少元素的快速繪圖過程

加快後
3小時篇

　　學會畫3小時插畫後，接著挑戰有身體的構圖以及有背景的插畫。話雖如此，一開始就畫精細的插畫會花太多時間，所以我們的目標是嘗試繪製既能縮短時間又不降低品質的插畫。

1 減少元素

以一張有身體也有背景的插畫來說，5小時其實算是很快的速度。

5小時

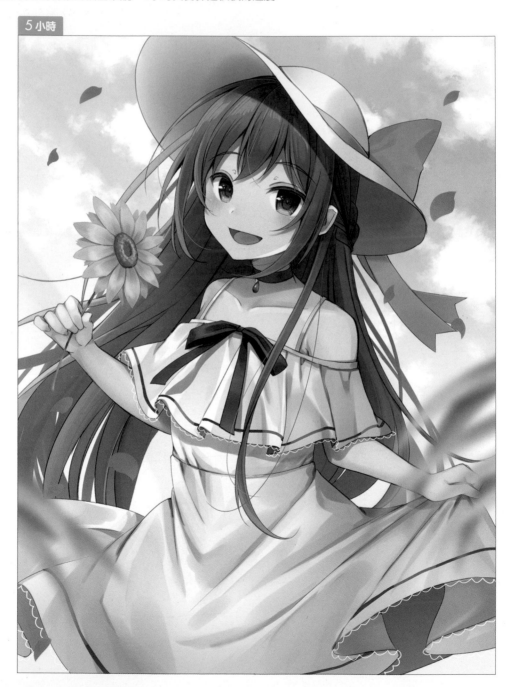

將5小時插畫縮短成3小時內完成。**減少元素的同時，保留想突顯的地方，盡可能避免品質下降**。

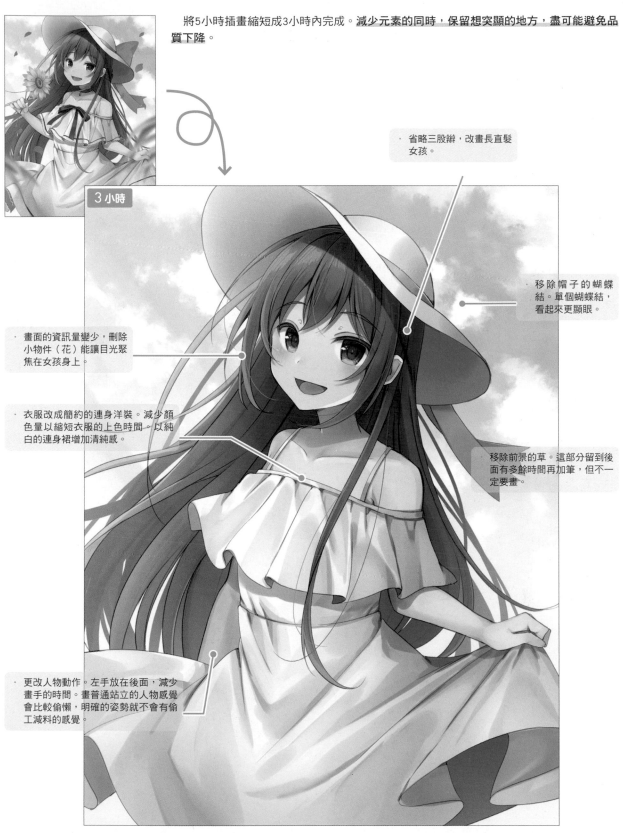

3 小時

省略三股辮，改畫長直髮女孩。

移除帽子的蝴蝶結。單個蝴蝶結，看起來更顯眼。

畫面的資訊量變少，刪除小物件（花）能讓目光聚焦在女孩身上。

衣服改成簡約的連身洋裝。減少顏色量以縮短衣服的上色時間。以純白的連身裙增加清純感。

移除前景的草。這部分留到後面有多餘時間再加筆，但不一定要畫。

更改人物動作。左手放在後面，減少畫手的時間。畫普通站立的人物感覺會比較偷懶，明確的姿勢就不會有偷工減料的感覺。

雖然這是快速插畫，但將人物的展示重點保留下來，減少其他元素，還是能畫出很有魅力的插畫。
接下來，我會一邊展示時間流程，一邊完成作品。

2　決定時間分配

依照前一篇的做法，先決定時間分配可以增加作畫時的緊張感。1小時插畫的線稿和上色時間各半，但3小時插畫的上色比重較高。

3小時插畫的時間分配參考

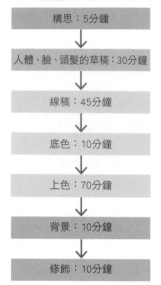

構思：5分鐘
↓
人體、臉、頭髮的草稿：30分鐘
↓
線稿：45分鐘
↓
底色：10分鐘
↓
上色：70分鐘
↓
背景：10分鐘
↓
修飾：10分鐘

不過這充其量只是示範，每個人的分配方式還是各有不同。

雖然上色程序可以更細分，但如果因為分太仔細而導致超時，可能會陷入混亂而放棄作畫，所以還是大概分配一下就好。

\ Point! /

時間分配只是參考依據，
實際上超時也不要在意，
繼續畫下去！

3　繪製草稿～底稿

35
分鐘

繪製草稿前（正式作業前），請先決定畫面該如何呈現。通勤、洗澡或上廁所時構思畫面，可以縮短時間。

繪製構圖草稿。**自己看得懂就好，很亂也沒關係。**舉例來說，我想畫出飄逸的秀髮，所以先決定風吹的方向再作畫。

將畫布加寬。加寬之後，在描圖以外範圍上色（採用灰色）。

降低構圖草稿的不透明度，調到稍微看得見的程度。

1 從臉部骨架開始畫草稿。

2 身體的草稿需在後續配合臉部位置，重新修改人體的
輪廓，這裡大概畫出來就行了。決定人物的剪影、氛
圍、大致的重心位置。

👁/✏	ラフ 通常 100%	
👁	▼ アタリ-身体（大まか） 通常 100%	
👁	腕 通常 100%	
👁	身体 通常 100%	
👁	アタリ-頭 通常 100%	
👁	イメージラフ 通常 5%	

目前為止的圖層
架構如圖所示。
為了方便移動或
裁切修改，將圖
層分開繪製。

👁	▼ ラフ 通常 100%	
👁	▼ 下書き-顔 通常 100%	
👁	▼ 髪 通常 100%	
👁	帽子-イメージ 通常 48%	🔒
👁	髪-イメージ 通常 42%	
👁	後頭部 通常 12%	
👁	輪郭 通常 100%	
👁	顔のパーツ 通常 100%	
👁	▶ アタリ-身体（大まか） 通常 8%	
👁/✏	アタリ-頭 通常 5%	
👁	イメージラフ 通常 5%	

參考臉部骨架並畫出臉的底稿。
· 不要過度在意骨架的位置。請抱持著什麼都
沒有，從頭開始畫的心情繪製。
· **這是人物插畫的重要步驟**，多花一些時間也
沒關係（隨便畫後續反而得重新調整，在這
裡先畫清楚還能減少修改次數）。

在草稿階段細分圖層，想修改時會
更方便。

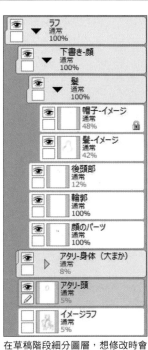

4

依照臉部底稿畫出清楚的人體。衣服則根據身體
輪廓仔細描繪。
腦海中是否記得人體構造會影響作畫時間。想縮
短時間的話，請畫自己熟悉的動作。

5

仔細刻畫衣服和頭髮。幫
人體穿衣服，畫出衣服的
底稿。想像自己正在畫線
稿，**先畫仔細一點**，後續
會更輕鬆。

· Point

將預想的畫布尺寸加寬
一圈，稍微畫出範圍，
讓線條延伸到畫布外側
較能呈現出自然的人
體。

← キャンバスを
広げると
形が
とりやすい

最好集中繪製線稿，持續畫下去。不要太在意重疊的線條，對些許雜亂的線條妥協很重要。

此外，為了方便後續修改，將零件進行圖層分類，想修正時只要選擇目標圖層即可，處理起來更輕鬆。

繪製頭髮等細小複雜的部位時，加快速度的技巧就是增加圖層，不必在意重疊的地方，繼續畫下去，只要在最後將不需要的部分刪掉即可。

1 首先，降低草稿資料夾的不透明度。然後新增一個線稿專用資料夾。

從順手的地方開始依序描出線條。本篇將依序繪製眼睛、五官、輪廓。

眼睛的顏色位於皮膚的上層及瀏海的下層，在上色資料夾中新增一個眼睛專用資料夾，在這裡繪製線稿（為了避免瀏海在眼睛下面）。

2 在線稿資料夾中新增衣服的資料夾。衣服和身體輪廓的圖層分開，最後再整理移除，因此不必擔心重疊的部分。

3 新增頭髮的資料夾，繪製頭髮。小心翼翼避免頭髮線條重疊，或是用橡皮擦仔細擦除，這些都太花時間了。不要在意重疊的線條，不斷新增圖層並畫下去（圖片是不在意線條，全部畫出來的狀態。）。最後清除出界的線條，合併圖層。

4 衣服或輪廓跟頭髮一樣，清除超出範圍的部分，調整一下就完成了。

後續可能需要修改，因此可以只合併一部分的圖層，不要全部合併，而是用圖層遮色片消除。

在線稿設定「指定選取來源」，使用自動
選擇工具，用不同顏色區分每個部位，大
致填滿顏色。

> **・Point**
>
> 在線稿中分類臉部五官，
> 選擇時將臉部五官隱藏，
> 就能快速選取瀏海和五官
> 重疊的地方。

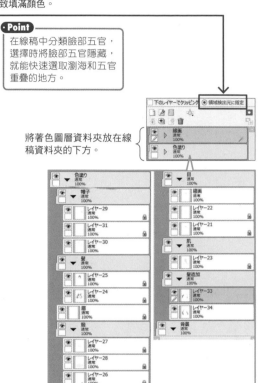

將著色圖層資料夾放在線
稿資料夾的下方。

將每個部位分類到不同資料夾，接著塗上底色，並
畫上陰影，以這樣的方式區分圖層。

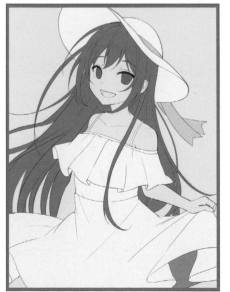

填補工具沒有選到的細部區塊，用底色塗滿顏色。
在圖層中使用「鎖定透明像素」功能，並以「填
色」功能更改顏色。

髮量不夠，塗上更多頭髮。在上色過程中加筆時，
不加畫線稿更省時。

使用油漆桶時，將選區抽取模式設定
為「描線框出的透明部分」，選區抽
取來源則點選「指定為選取來源的圖
層」。

從上色方式固定的眼睛開始繪製。毫不猶豫地上色就是加快速度的祕訣,請從不會遲疑的地方開始畫吧!

塗上眼白的底色。眼白不使用白
色,而是偏黃的灰色。

全部顯示眼睛圖層

只顯示進行中的圖層

眼白的第一層陰影。沿著睫毛畫
出陰影。

眼白的第二層陰影。沿著第一層
陰影畫出陰影的弧線,塗上細小
的明亮色作為強調色。

從這裡開始繪製眼睛。選擇比底
色深的顏色,以噴槍畫出由上而
下的漸層色調。

用比 4 漸層深一點的顏色,仔細
描繪瞳孔的紋路。

在眼睛上半部塗上更深的顏色。
調整圖層不透明度,讓底下的紋
路透出來。

新增一個圖層,選擇色彩增值模
式,仔細刻畫瞳孔等部位。

新增一個圖層並改成覆蓋模式。
為了營造眼睛的立體感,一邊想
像立體的眼睛,一邊用噴槍塗上
深色的圓弧形。

沿著睫毛畫出陰影。想像
連接眼白陰影的樣子。

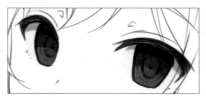

在 9 的陰影中畫出反射
光。

新增一個覆蓋模式圖層，
畫出高光以表現眼睛的圓
弧感。

複製一個 11 圖層並改為濾
色模式，當作 11 的高光輔
助。調整圖層顏色和不透
明度，避免顏色過亮。

仔細繪製細部高光。

更改眼睛線稿的顏色。基
本上使用深褐色，下方線
稿則用有點亮的紅色，畫
出漸層感。線稿圖層設定
為陰影模式。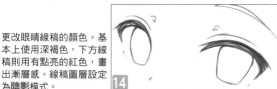

睫毛的顏色較深且搶眼，
用明亮色畫出線條，同時
保留一些邊緣。調整不透
明度，避免顏色過亮。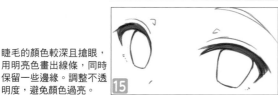

提亮眼睛的下方，用噴槍
輕輕上色，並使用覆蓋圖
層模式。注意顏色不能太
亮。

讓睫毛和眼睛融入皮膚的
顏色，用噴槍塗一點皮膚
色。

15 16 17，在眼睛和睫
毛的資料夾上新增圖
層，使用剪裁功能。
「睫毛線條、提亮、
調和膚色」的處理方
面，如果你使用的是
無法在資料夾新增剪
裁遮色片的軟體，那
就改用普通的遮色片
功能。

吸取眼睛的明亮色（滴管），
沿著睫毛畫出細小的線條。 **18**

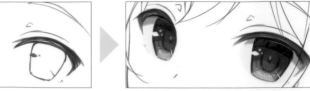

用白色畫出高光。為了清楚顯
示高光，圖片以粉紅色表示。 **19**

20

在眼白陰影的圖層上新增一個剪裁圖層，依照
眼睛的形狀畫出輔助用的強調色。
修改線稿太花時間了，所以很在意眼睛形狀時
就直接在這裡調整（我覺得右眼的形狀太接近
四邊形，於是將形狀修改成圓弧形。）。

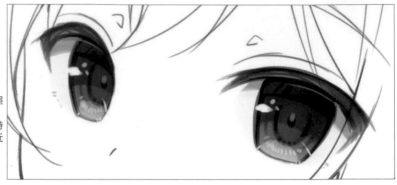

這是眼睛的圖層資料夾。在
包含眼白區塊的眼睛資料夾
中，獨立新增眼球（和睫
毛）區塊的資料夾。

瞳効果
通過
100%

肌色なじませ
通常
100%

明るく
オーバーレイ
100%

まつ毛ライン
通常
49%

瞳＋まつ毛
通常
100%

瞳-輪郭補助

目
通常
100%

ハイライト
通常
100%

まつ毛下ライン
通常
100%

肌色なじませ
通常
100%

明るく
オーバーレイ
100%

まつ毛ライン
通常
49%

瞳＋まつ毛
通常
100%

瞳-輪郭補助
通常
100%

白目影1
通常
100%

白目影2
通常
100%

白目
通常
100%

瞳＋まつ毛
通常
100%

線画グラデーション
通常
100%

線画
陰影
100%

まつ毛下塗り
通常
100%

細かいハイライト
通常
100%

ハイライト1補助
スクリーン
24%

ハイライト1
オーバーレイ
100%

反射
通常
100%

影3
乗算
100%

立体
オーバーレイ
100%

瞳孔
乗算
100%

影2
通常
50%

影1
通常
100%

グラデーション
通常
100%

瞳
通常
100%

瞳-輪郭補助

從嘴巴開始畫。

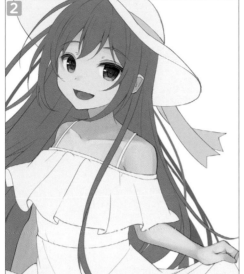

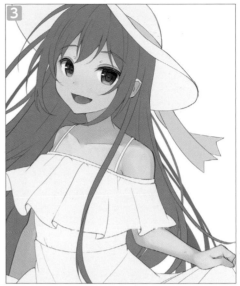

思考身體的立體感，塗上淡淡的陰影（陰影1）。
不要畫太清楚，稍微模糊一點。

臉的膚色白皙，要用噴槍塗上薄薄一層顏色。與陰影1
的圖層分開畫，修改時會更輕鬆。

4 在臉頰用噴槍上色。

5 複製一個臉頰的圖層，放在臉頰的下面。點選鎖定
透明像素功能，將顏色改成黃色系（噴槍的顏色很
淡，顏色會往下滲透，粉色系和黃色系重疊，形成
有層次的橘色系顏色。）。

6 在臉頰上添加斜線。

7 用比陰影1深的顏色，在瀏海等處塗上陰影（陰影
2）。

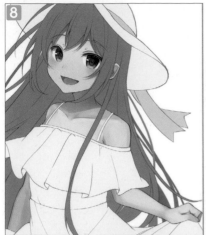

在塗有陰影2的地方使用圖層遮色片，在顏色更深的地方用噴槍塗上比陰影2深的陰影。

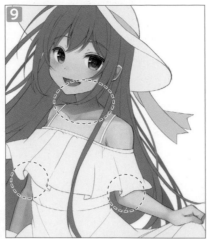

加入反射光。在陰影2的深色處疊加一層淡淡的藍色或紫色系顏色。調整不透明度，避免顏色太明顯。

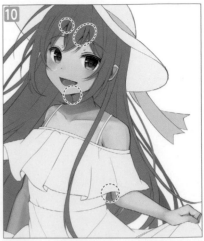

線稿相接、陰影變深的地方，畫上加強線稿的細小線條。圖層為色彩增值模式。

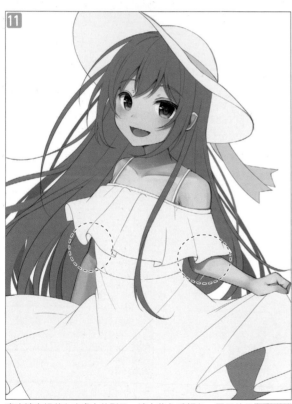

畫出連身裙落在皮膚上的影子。塗上紫色系顏色，圖層使用色彩增值模式。

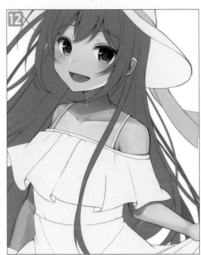

在鼻子、輪廓、鎖骨等受光處，用亮黃色畫出高光。

皮膚的上色圖層分類如圖所示。插畫元素已經變少了，皮膚、眼睛、頭髮反而要正常上色。

·Point

按住Ctrl鍵，對著想用圖層遮色片的目標圖層點擊畫布區域，就能在該圖層的圖畫上建立選擇範圍。

8 頭髮上色

20 分鐘

瀏海和後方頭髮的底色分開畫比較方便，可以縮短時間。

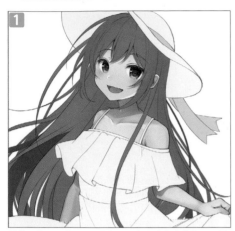

想像頭部和頭髮的立體感，用噴槍塗上比底色深一點的顏色。

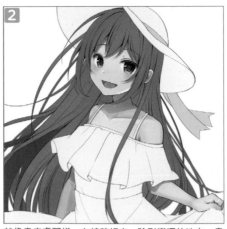

就像畫皮膚那樣，在線稿相交、陰影變深的地方，畫上加強線稿的細小線條。接著添加一些線稿沒畫的線條，藉此增加資訊量。圖層是色彩增值模式。

畫出高光。畫陰影之前，先畫高光比較容易看出陰影的位置，可減少遲疑的時間。

沿著頭髮的流向畫出陰影，反覆上色並擦除。

依照臉頰的畫法複製一個陰影1，將複製的圖層放在陰影1圖層的下方。將顏色改成比較不顯眼的顏色（水彩筆會穿透底下的顏色，使色彩重疊，增加資訊量）。

髮
通常
100%

肌色なじませ
通常
70%

光
オーバーレイ
60%

反射光
通常
100%

ハイライト
通常
100%

立体感
オーバーレイ
100%

線画補助
乗算
100%

影1
通常
100%

影1-複製
通常
100%

ぼんやり影
通常
100%

下塗り
通常
100%

光-強め
スクリーン
100%

光-反射
通常
36%

光
オーバーレイ
60%

反射光
通常
100%

ハイライト
通常
100%

空気感
通常
13%

立体感
オーバーレイ
100%

影3
乗算
100%

影2
乗算
100%

線画補助
乗算
100%

影1
通常
100%

影1-複製
通常
100%

ぼんやり影
通常
100%

下塗り
通常
100%

頭髮上色圖層的結構。

第 **4** 章　減少元素的快速繪圖過程　5 小時 ▼ 3 小時　篇

117

為了突顯立體感，思考頭部和頭髮的立體呈現，用噴槍塗上深紫色（陰影3）。圖層採覆蓋模式（上色方式與 **1** 的模糊陰影差不多）。

為了表現頭髮的前後距離感，在後方頭髮加上更深的陰影（陰影2）。圖層是色彩增值模式。

加入陰影3後，顏色看起來太深了。為了製造空氣感，我在陰影3的地方塗上薄薄的藍色。將圖層的不透明度調低。

在瀏海尾端的周圍用噴槍塗上皮膚色，使頭髮和皮膚互相融入。

在高光的另一側畫出藍色的反光。

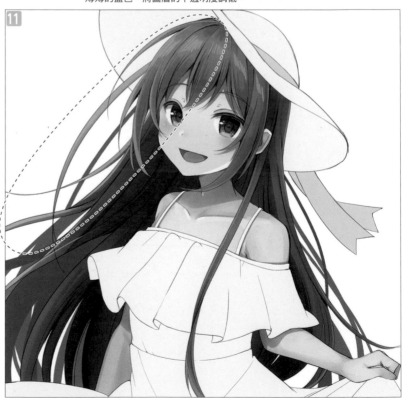

在受光處用噴槍塗上亮橘色。
圖層使用覆蓋模式。

只在後方頭髮添加比 11 更亮的光。橘色系亮部的另一側，也畫上藍色系的反光。圖層是覆蓋模式。

13 畫出帽子的影子。圖層是色彩增值模式。

14 在 13 的帽影中，加入淡淡的藍色系反光。跟眼睛一樣，如果軟體無法在資料夾上新增剪裁遮色片，則改用普通的遮色片。

在底色階段最後追加的頭髮上仔細畫陰影。

在底色階段最後追加的所有頭髮上，用噴槍畫陰影。圖層是色彩增值模式。

追加頭髮的圖層分類如圖所示。

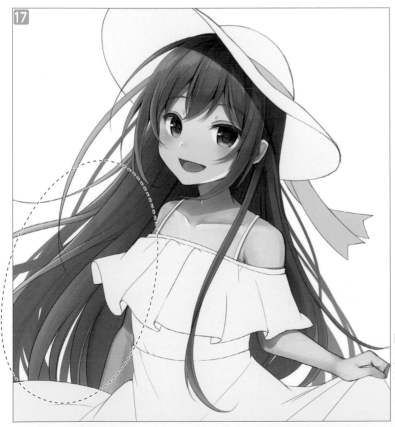

17 後方頭髮以同樣方式處理，在底色階段最後追加的所有頭髮上，用噴槍畫出亮部。圖層採用覆蓋或濾色模式。

9 衣服與帽子上色

加快速度的重點與瀏海和後方頭髮一樣，將洋裝飄逸的胸前布料和本體分開更方便省時。帽子的正反面、後面的裙子也要分開上色。

帽子和洋裝都是白色，只有帽子的蝴蝶結是水藍色。因為只會用到兩種顏色，減少選色的時間可加快速度。

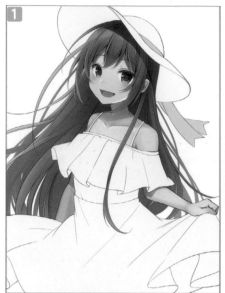

1 底色太深，改成淺一點的顏色。

2 用淺色畫出整體的陰影（陰影1）。

依照臉頰和頭髮的畫法，複製一個陰影1圖層，將複製圖層放在陰影1下方。改成不會太顯眼（水彩筆也會穿透疊加色彩，增加色彩資訊量。）的顏色。

仔細繪製比陰影1更深的陰影。

帽子的圖層分類。跟衣服一起上色。

衣服的圖層結構。

120

畫出洋裝荷葉邊的影子、手臂落在洋裝上的影子，以及帽子內側的陰影。

在 5 的影子上畫出亮藍色的反光。

依照皮膚的畫法，在線稿相交、陰影變深的地方，畫上加強線稿的小線條。圖層為色彩增值模式。

白色太多時感覺會比較模糊，為了讓畫面更收斂、更有立體感，在陰影處用噴槍塗上大面積的顏色。將顏色調淡，圖層採用色彩增值模式。

在裙子的深處塗上深色，藉此表現裙子的前後深度。

加入淺藍色，增加空氣感。

11 畫出帽子蝴蝶結的陰影（陰影1）。

12 依照臉頰和衣服的畫法，複製蝴蝶結的陰影1，將複製的圖層放在陰影1下方。改成不會太顯眼（水彩筆也會穿透疊加色彩，增加色彩資訊量。）的顏色。

13 畫出比陰影1更深的陰影。

14 畫出高光。

15 在整個蝴蝶結上疊加陰影，藉此表示蝴蝶結位於後方。

16 塗上淺藍色，以增加空氣感。

10 調整

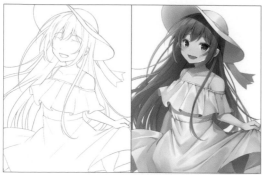

更改線稿的顏色。選擇接近髮色的紅色調褐色,營造柔和氣氛。

將線稿圖層資料夾的合成模式改成「陰影」模式。如果這裡的顏色與想像中不一樣,那就再調整顏色。

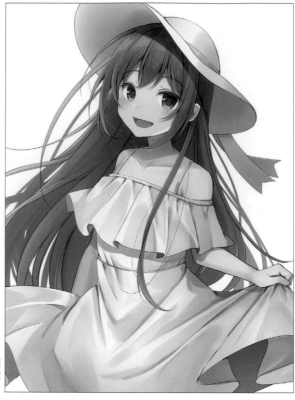

在線稿的上方新增圖層,加上一些細小髮絲。人物繪製完成。

11 繪製背景

繪製天空背景。使用基本的噴槍筆刷,筆刷尺寸放大到1000以上。不必畫太清楚,輕輕塗上模糊的顏色。

用淺藍色填滿背景。

用極粗的噴槍在上半部塗上深藍色,不填滿顏色,呈現漸層感。

使用雲朵筆刷,畫出白雲。用筆刷點壓上色,不用畫出形狀。

想像太陽或光照的方向,調整顏色。本篇在左上方塗上黃色或橘色,採覆蓋模式。

在左下方塗上粉紅色或紫色,改為覆蓋模式。一樣使用噴槍筆刷,畫出漸層效果。

天空的顏色太深太明顯,人物的存在感變薄弱,於是用濾色模式調亮天空。

背景圖層的架構如圖所示。
大量使用噴槍和覆蓋模式。

12 加工修飾,添加效果

10 分鐘

在角色身上增添效果。先做事前準備,新增資料夾並使用穿透圖層模式。新增一個角色輪廓的遮色片。

1 想像光從左上方照射,加入暖色。使用覆蓋模式。

2 塗上比 1 更亮的顏色,使用濾色模式。調整不透明度,避免顏色過亮。

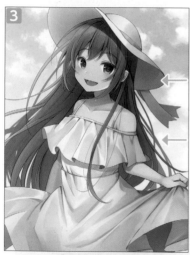

3 相對於1和2，在左側塗上深紫色，圖層改為覆蓋模式。

4 稍微緩和深色的3，塗上淺藍色並選擇濾色模式。同樣要避免顏色過亮，調整不透明度。

5 整體畫面偏暗，於是提高亮度，在下半部塗上亮色並使用覆蓋模式。同樣要避免顏色過亮，調整不透明度。從這裡開始繪製整體效果，修飾加工。

6 為了讓畫面右側更收斂，使用深色的覆蓋模式。調整不透明度，以免顏色過亮。

7 依照天空和人物的畫法，想像光照的感覺，在左上方加入明亮的粉紅色。

效果
通過
100%

刺す光
発光
10%

照り返し
スクリーン
42%

光-画面左
スクリーン
100%

光-画面右
オーバーレイ
13%

キャラクター効果
通過
100%

明るさ調整
オーバーレイ
21%

照り返し-青
スクリーン
37%

影-濃
オーバーレイ
100%

光-暖色2
スクリーン
27%

光-暖色
オーバーレイ
100%

8 加深的顏色太深了，於是加上反照光。調整不透明度，避免顏色過亮。

9 想像森林中的光照，選擇上色階段的水彩筆，加入寬寬的柔和光線。圖層模式為發光。調整不透明度，以免顏色過亮。

圖層架構如圖所示。

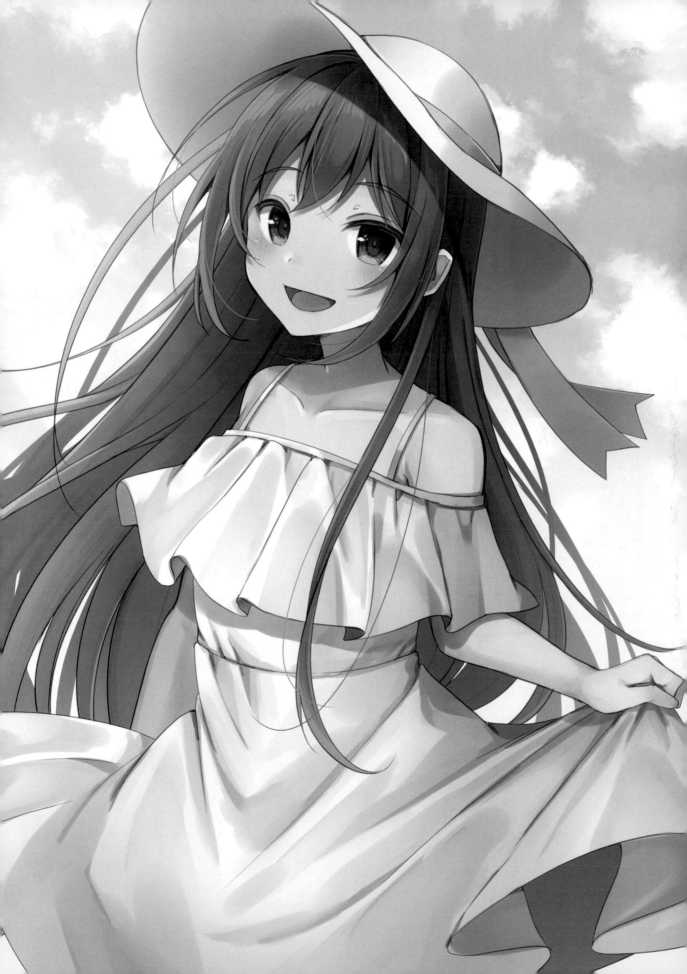

Q & A小教室

Q 在繪圖板的選擇上，液晶繪圖螢幕和普通繪圖板，該用哪一種比較好？

A 只要適合自己就好，哪種都OK！

　　畫圖的順手程度是第一考量，請評估預算並挑選適合自己的產品。也有專業插畫師會使用普通繪圖板，所以液晶繪圖螢幕不一定比較好。先到大型家電量販店的繪圖板試用區使用看看，確認是否畫得順手再做決定。

　　此外，認真想成為專業人士的人，也可以考慮購買高價的液晶繪圖螢幕，讓自己沒有退路。

　　順帶一提，我買了跟喜歡的插畫師同一款液晶繪圖螢幕！我覺得這種想法也不錯，可以提高動力。

Q 畫布尺寸該設定多少？

A 興趣取向的插畫或塗鴉採用B5～A4尺寸、解析度350dpi繪製。

　　只在網路上傳簡單的插圖時，雖然也可以用更小的畫布，但畫習慣上述尺寸後，之後想畫正式插畫時就不會因為覺得「畫布好大」而感到緊張。

　　考慮到未來可能會在同人誌等印刷品上使用插畫，原則上我都採用上述解析度，上傳到網路時，會先縮小檔案再上傳。此外，有時我會先畫成大尺寸再進行裁切。

Q 無法決定姿勢和構圖時，該怎麼做才好？

A 請嘗試分開構思動作和構圖。

　　我們往往會以為動作和構圖是同一件事，但嚴格上來說，其實兩者的概念不同。

動作 ……… 角色呈現什麼樣的姿勢與態度？
構圖 ……… 如何觀察、如何描繪，屬於攝影技術的範疇

　　因此，你可以先決定動作再思考構圖，也可以先想好構圖再決定動作，兩種都可以。沒有靈感的時候，先從其中一項開始。

　　如果還是沒有任何想法，那就查資料或觀察各式各樣的插畫。有時可以從中獲得靈感，也能當作構圖的參考。決定好動作或構圖其中一項後，就可以直接動筆並多方嘗試。假設你已經決定動作是比勝利手勢的人，那就在畫圖的過程中，思考角色會怎麼擺勝利姿勢，或是什麼樣的感覺才能突顯角色個性。

　　繪製固定的動作時，想一想該由下往上，還是由上往下看，試著改變角度或旋轉畫面。

專業繪師
認真作畫的
快速繪圖過程

20 小時 ▶ **10** 小時 篇

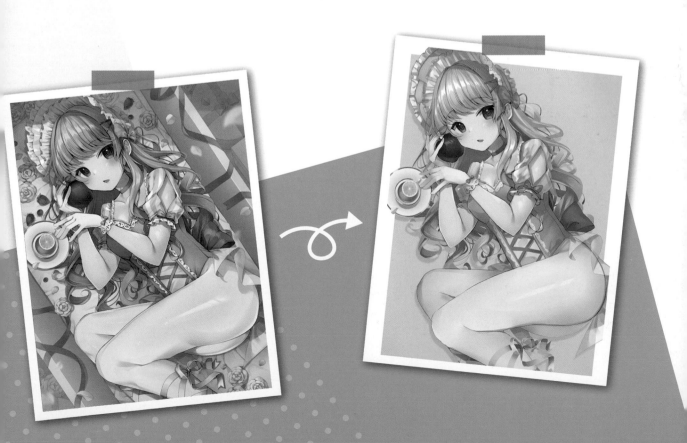

專業繪師認真作＿的
快速繪圖過程

最後，本篇將實際示範商業級插畫的快速繪圖方式。專業插畫師從接案到完成插畫，首先必須仔細斟酌，思考該繪製什麼樣的作品，而且需要在構思階段與客戶確認，所以得先在草稿中畫出接近成品的畫面。

1 決定時間分配

繪製正式插畫時，仔細講究比堅守時間分配更重要，花時間畫到滿意為止。

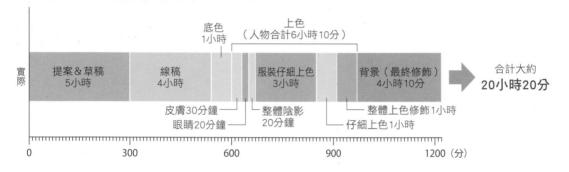

實際

| 提案＆草稿 5小時 | 線稿 4小時 | 底色 1小時 | 服裝仔細上色 3小時 | 背景（最終修飾）4小時10分 |

上色（人物合計6小時10分）

合計大約 20小時20分

皮膚30分鐘
眼睛20分鐘
整體陰影 20分鐘
仔細上色1小時
整體上色修飾1小時

0　　　300　　　600　　　900　　　1200（分）

2 製作草稿提案

進行提案。

客戶委託的案件是「以女孩為主、有背景的插畫」。延伸出自己想畫的事物，思考各種點子，並提出3個方案。不必在意人體素描的問題，先將想像中的意象畫出來。

記下想畫的元素，以便後續做決定。

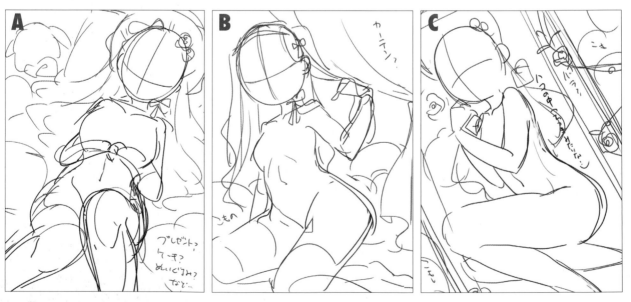

1 在構思方案的階段，對客戶進行提案。對方選擇了**C**草稿。
接下來，以決定好的方案為基礎，大致畫出人體素描。
畫布要大於成品的尺寸，會被裁切的地方都要畫，以便捕捉人體的形狀。
在這時確認動作是否真的做得出來。
此外，這次預計要畫的是可愛美少女插畫，由於臉是重要部位，我儘量選擇臉比較可愛的角度
（頭抬太高看起來比較不可愛，所以我在頭的下方墊枕頭，把下巴往後拉）。
如果動作的人體結構太難畫，或是動作感覺不可愛，還是可以更改動作。有時可能會作廢原本的
提案，重新採用新提案。

2 依照**1**大致的人體骨架來仔細繪製素描。臉部也要仔細描繪。
不會畫動作時，可以實際站在鏡子前觀察自己的動作，或是善用素描人偶。

3 決定好臉部和人體後，思考該畫出什麼樣的髮型和服裝，將大致的意象畫出來。之後會仔細繪製
底稿，所以這裡先畫出隨意的畫面就好（例如：頭髮要怎麼散開？想露腿就別畫裙子，改用緊身
連身褲如何？周圍要不要擺一些玫瑰？）。

4 以**3**的畫面為基底來製作線稿，仔細繪製底稿。
在這個步驟仔細描繪，就能減少線稿階段的猶豫時間，所以就算比較耗時也要仔細畫。

5 草稿上色。猶豫時也可同時繪製多版本配色。加入小物件後，有時需要調整顏色，塗上顏色
後，有時還會增加零件或重新設計衣服。

6 仔細繪製背景或小物件的底稿。在最初的提案中，人物躺入的箱子是棺材，本來打算在周圍放一
些荊棘，但後來我想改成可愛時尚的插畫，於是加入繽紛
的玫瑰、水果、蝴蝶結等物品。

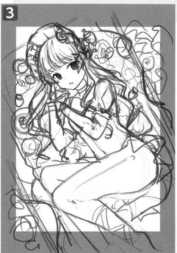

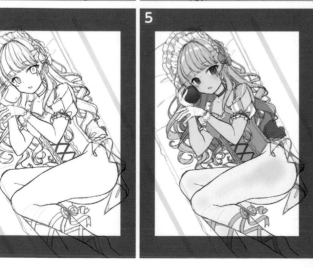

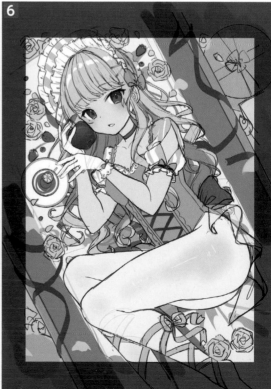

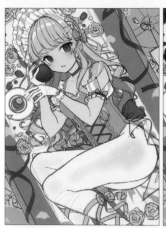

配色0　　　　　　　　　　配色1　　　　　　　　　　配色2　　　　　　　　　　配色3

不知道該用哪種配色，於是製作不同版本。
顏色變化0：最先想到的顏色。直覺上很喜歡。在淡色調中以紅色繪製蘋果、草莓、眼睛等重點部位。
顏色變化1：說到蘋果和女孩，就會聯想到白雪公主的形象。整體深色的配色很引人注目。
顏色變化2：黑白單色＋紫色，粉紅色是強調色。同時展現帥氣感和可愛感。
顏色變化3：形象清新高雅。在周圍畫出粉紅色玫瑰，避免形象太冷酷。
畫好4種配色後，我猶豫該選0還是2。不必完全確定，可以繼續上色再做決定。

4 　繪製線稿 4小時

人物：約2小時半～3小時。背景：約1小時多一點。

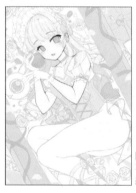

降低底稿資料夾的
不透明度，開始描
線。

為了避免頭髮的線條沒有力道感，相交處一樣畫在其他圖層上，最後再將不
需要的地方擦除（為了方便之後修改令人在意的地方，也可以在圖層分開的
情況下用圖層遮色片消除。）。透視區域的線稿也可以善用圖層遮色片喔！
重點在於用心繪製線稿的強弱變化。

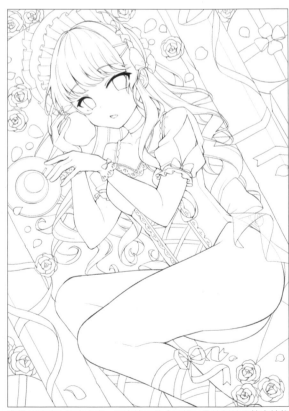

背景的線稿也要畫出來。用直線工具或尺規工具繪製箱子等直線物
品。茶杯等圓弧形物品，則使用橢圓形的尺規工具。

5 繪製底色

一邊看著顏色草稿，一邊畫底色。

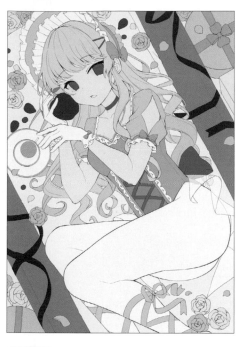

關於上色流程

- 除了另有說明的情況外，
 通常都依照以下規則進行。

 - 原則上使用剪裁功能，新增圖層。
 - 用普通圖層模式。
 - 圖層不透明度100%

- 物品落下的影子→物品受其他事物干擾而產生影子。
- 邊觀察畫面邊調整不透明度，數字只是參考。

6 皮膚上色

從皮膚開始上色。用噴槍沿著立體的皮膚輕輕上色，注意身體的立體感，以淺色畫出陰影。

用噴槍在臉頰塗上淡粉色。

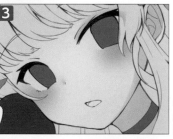

複製一個**2**圖層，放在**2**圖層的下方。點選鎖定透明像素，用淺黃色塗滿顏色。

在色彩增值圖層中畫出臉頰的斜線。選擇淡粉紅色，畫太明顯的話，插畫形象會變得有點古早味，重要的是不能太搶眼。

⑤ 畫出比①更明顯更深的陰影。立體感和影子都要畫好。

⑥ 在⑤的上方新增一個圖層。對⑤圖層中的圖畫選取範圍（按住Ctrl，點擊圖層的畫布區塊。），製作圖層遮色片。為了加強立體感，使用比⑤更深的顏色，在陰影中畫出漸層效果。

⑦ 為了營造空氣感，在⑤～⑥繪製的陰影深色處，塗上薄薄一層藍色。

⑧ 新增一個色彩增值圖層。在線條重疊處加上深褐色，藉此加強線稿。

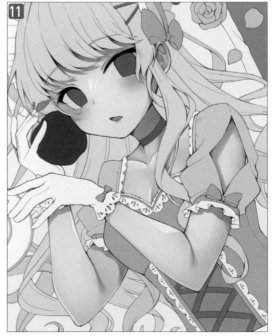

⑨ 繪製嘴巴內部。

⑩ 眼睛周圍感覺少了點什麼，加上眼妝般的紅色調。順便在嘴唇輕輕上色（SAI可以對資料夾使用剪裁功能，為避免分不清楚，我將眼妝和嘴唇整理在資料夾中。資料夾模式為穿透。）。

⑪ 畫出高光。圖層模式設定為濾色，使用黃色。繼續上色並觀察整體後，極有可能需要調整高光（其他部分通常也會在後續修改）。

1 用噴槍畫出陰影。

2 畫出第一層陰影。

3 用比 **2** 更深的顏色，在眼睛的一半塗滿顏色。我想讓 **2** 的陰影稍微穿透顏色，於是將圖層不透明度降至74%。目前看起來太沉重，所以稍微清除正中央的顏色。為了方便後續調整，請以圖層遮色片清除顏色，不要使用橡皮擦。

4 繪製眼框和瞳孔。在色彩增值圖層模式中塗上深色。為突顯透明感，將眼框加粗，稍微擦除下半部線條。跟 **3** 一樣用圖層遮色片擦除線條。

5 留意球體的眼睛，用噴槍畫陰影，藉此呈現立體感。採覆蓋圖層模式，圖層不透明度72%。

6 在瞳孔下方塗上明亮的顏色。使用覆蓋圖層模式。

7 在比 **6**～**7** 更大的範圍中，塗上飽和度略高的亮色。覆蓋圖層模式，圖層不透明度降至22%。

8 畫出睫毛和眼皮落下的影子。採用色彩增值圖層模式。

9 注意 **5** 的陰影立體感，用噴槍畫出淡淡的藍色反光。不透明度43%。

10 畫出 **8** 影子的反光。想像眼睛裡映照其他事物。

11 沿著 **4** 的瞳孔，輕輕塗上亮色。

12 將眼睛的線稿改成褐色，並在上方新增一個剪裁圖層，在線稿下方添加橘色。線稿圖層使用陰影圖層模式。

13 畫出眼白上的影子。眼白的陰影連接眼睛的陰影。眼白的底色不是純白色，建議選擇有點偏灰或偏黃色的白色。

14 在影子的邊緣塗上粉紅色。圖層放在13的下方。

15 沿著眼睛的邊緣塗上粉紅色。

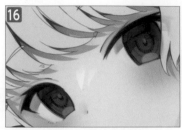

16 留意眼球的立體感，在下方用噴槍畫出淡淡的陰影。只要薄薄一層就好，降低圖層不透明度，避免顏色太深。這裡降至27%（使用剪裁圖層）。

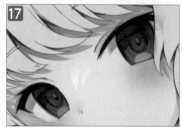

17 為了融合眼睛的顏色和線稿，營造柔和印象，用噴槍在眼睛下方一帶塗上亮色。圖層使用覆蓋模式，不透明度78%。

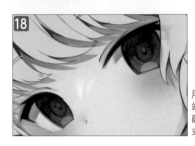

18 用噴槍在眼睛下方或睫毛尾端塗上黃色或橘色，使顏色融入皮膚。圖層使用濾色模式，不透明度37%。

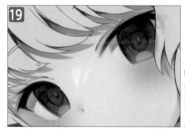

19 吸取皮膚的顏色後，繼續塗抹暈染，但注意別塗過頭。接下來不用剪裁圖層，而是在資料夾上新增普通的圖層。

20 搭配眼睛的顏色，在睫毛塗上明亮色。不透明度降至80%，以免線稿的感覺消失。

21 在睫毛和眼睛的交界處畫出粉紅色線條。畫線是為了呈現眼睛在睫毛後方的立體感。

22 加入高光，上色完成。

目 通常 100%
- 35ハイライト 通常 100%
- 34まつ毛下ライン 通常 100%
- 33まつげライン 通常 80%
- 32肌なじませ2 通常 100%
- 31肌なじませ1 スクリーン 37%
- 30エアブラシ オーバーレイ 78%

瞳 通常 100%
- 29エアブラシ影 通常 27%
- 28瞳フチ 通常 100%
- 26落ち影 通常 100%
- 27落ち影フチ 通常 100%
- 白目下塗り 通常 100%

瞳 通常 100%
- オレンジ 100%
- 目 線画 撮影 100%
- まつ毛下塗り 通常 100%
- 24 瞳孔 明るい 100%
- 23落ち影 反射 通常 100%
- 22照り返し 43%
- 21落ち影 乗算 100%
- 20明るい色2 オーバーレイ 22%
- 19明るい色複製 スクリーン 33%
- 18明るい色 オーバーレイ 100%
- 17立体感 オーバーレイ 72%
- 16フチ、瞳孔 乗算 100%
- 15影2 通常 74%
- 14影1
- 13エアブラシ影 通常 100%
- 瞳下塗り 100%

從這裡開始不逐一繪製零件，而是一邊觀察整體顏色，一邊上色。

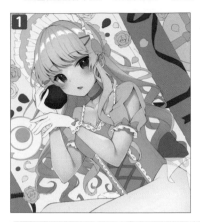

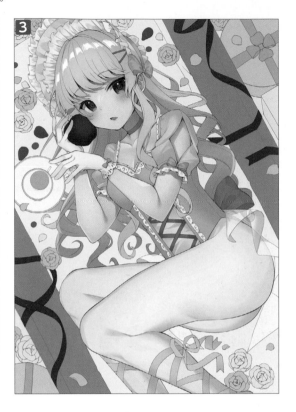

1 在整個頭髮和衣服上，用噴槍大致塗上陰影。大致畫出高光的參考基準。最初階段會一邊捕捉整體比例一邊上色，之後可能擦除或修改。

2 在袖子和頭飾上畫出條紋圖案。

3 在衣服和頭飾上畫皺褶，以及第一層陰影。注意光源和立體感的呈現。畫出陰影，並且調整底色。底色方面，只要是類似衣服的地方，原則上相同顏色畫在相同圖層中，但有些地方在畫陰影時會互相干擾，畫起來很不方便，這時也可以分開上色。這幅插畫將蕾絲和手套分開畫。此外，雖然頭飾和衣服的顏色相同，但也要分開上色。
暫時隱藏**2**條紋圖案，以便繪製陰影和皺褶。

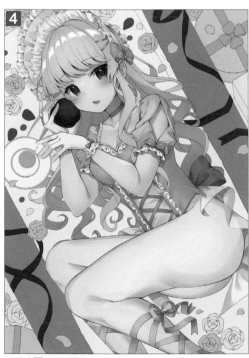

使用比**3**更深的顏色，畫出皺褶和第二層陰影。

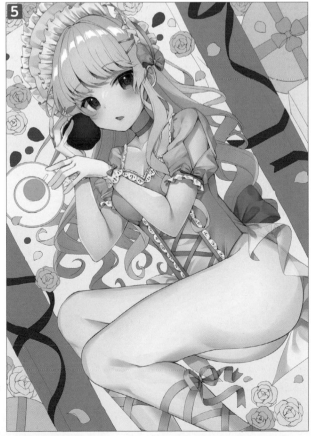

用更深的顏色畫細部皺褶。

1 用深色畫出強調線稿的線條。採用色彩增值圖層模式。

2 畫出頭髮的第一層陰影。

3 複製一個**2**圖層。複製圖層保持不變，鎖定**2**圖層的的不透明度，並填滿淺藍色（與臉頰的畫法一樣用水彩筆上色，因為底下的顏色有點透，這個手法可以增加色調，感覺更不錯，可以營造厚重感）。
邊看邊調整顏色。如果顏色太明顯，則降低不透明度。

4 在暫畫高光的地方畫出乾淨的高光。

5 為了與瀏海做出區別，在後方頭髮使用色彩增值圖層模式並畫出陰影。

10 蘋果上色

20 分鐘

頭髮還沒完成但已畫好一定程度，於是開始畫角色握著的蘋果。搜尋蘋果的照片，邊參考邊上色。

注意真實蘋果的直線條，以及蘋果形狀的立體感，並且畫出陰影。

用更深的顏色疊加陰影。

畫出蘋果的斑點。使用了用來描繪夜空的星星分散筆刷（使用個人上傳的筆刷素材）。使用黃色，濾色圖層模式，圖層不透明度37%。

為了加強立體感，用噴槍畫出黃色的亮部。濾色圖層模式。

在下方畫出橘色系的反光。圖層不透明度31%。

調整色調並增加立體感，留意球體的輪廓，用噴槍畫出紫色系的陰影。使用覆蓋圖層模式，不透明度70%。

在左方到左下方的深色區塊，用噴槍塗上薄薄一層淺藍色，突顯空氣感和立體感。圖層不透明度44%。

仔細描繪高光。只有蘋果太寫實會跟人物搭不起來，因此要適度保留插畫感。

左下方顏色很暗，加入高光。

為了進一步增添空氣感，在左上方到左方用噴槍塗上紫色系的反光。圖層不透明度42%。

在接觸臉頰的區塊用噴槍畫出淡淡的膚色反光。圖層不透明度51%。

畫出手落在蘋果上的影子。使用色彩增值圖層模式。圖層不透明度53%。

枝條和樹葉也要仔細上色。

完成蘋果後,回頭繼續畫衣服。

袖子與頭飾

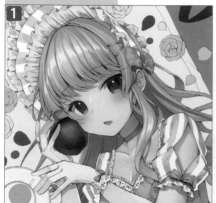

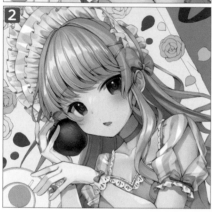

在袖子和頭飾的條紋上畫陰影。白色條紋的部分,本來暫時對每個底色圖層使用剪裁功能,但這裡要取消剪裁,在底色圖層中選取範圍,製作圖層遮色片。

複製袖子以及頭飾的陰影1~2(**8**3~**4**)圖層,在條紋的圖層上剪裁。搭配白色,並更改陰影顏色。

高光

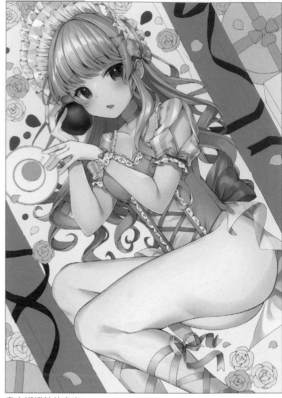

畫出蝴蝶結的高光。

頭髮的陰影

仔細繪製頭髮的第二層陰影。

調整**1**的陰影,畫出影子。用淺藍色增加空氣感。

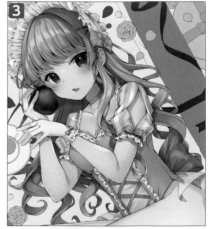

用噴槍在瀏海的髮尾輕輕塗上膚色,並塗抹暈染。採用濾色圖層模式。

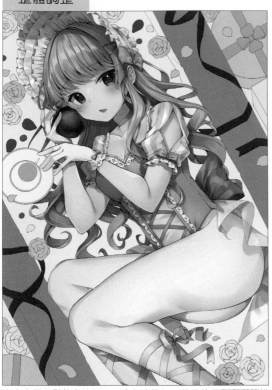

為呈現緊身褲的透視感，用噴槍塗上皮膚色。圖層不透明度46％。

在緊身褲上畫出高光。圖層採濾色模式。順便搭配褲子的高光，稍微調整皮膚的高光。

畫出衣服和髮飾上的影子，塗上淡紫色。圖層使用色彩增值模式。

在角色的上色圖層最底下層，加上一點頭髮。

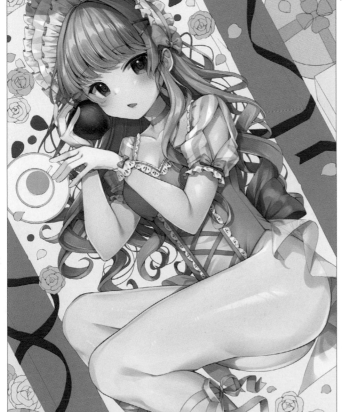

這樣人物上色就暫時結束了（還沒完成!!）。之後要依序繪製背景，同時調整人物，最後加上效果。

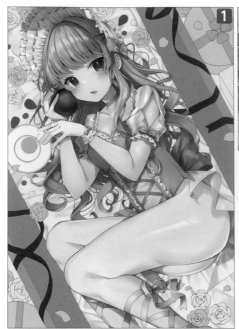

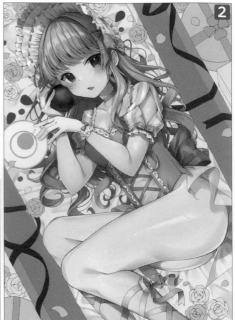

仔細刻畫床單的皺褶。

複製一個圖層**1**，更改顏色（依照頭髮（**9** **3**）的畫法）。

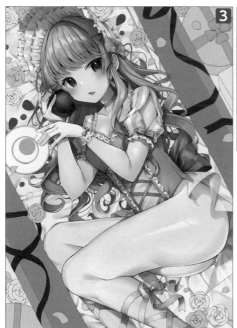

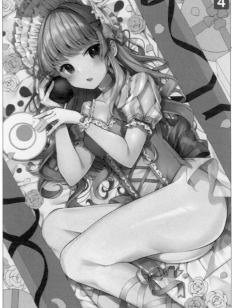

繼續刻畫更深的床單皺褶。

畫出角色身上的影子。色彩增值圖層模式。

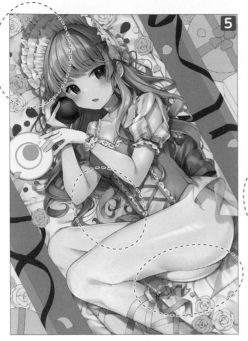

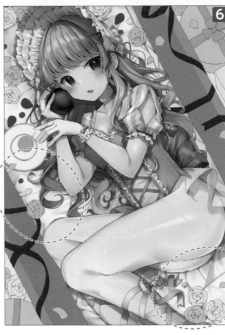

5 注意床單的立體感，用噴槍輕輕塗上陰影。色彩增值圖層，不透明度76%。

6 目前顏色太暗了，用噴槍添加亮部，同時留意立體感的呈現。圖層改為濾色模式，不透明度降至63%。

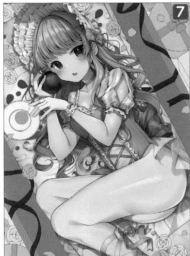

7 繼續增加立體感，用噴槍在床單和箱子接觸面塗上藍色。使用色彩增值圖層。

8 重複一次7步驟。這次將圖層改為覆蓋模式，提亮顏色。

新增色彩增值圖層，畫出頭上的陰影。

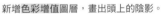

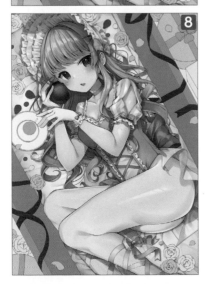

13 箱子上色

分開箱子側面和上面的圖層,上色更輕鬆。

側面

為了突顯箱子的立體感,用噴槍畫出陰影。

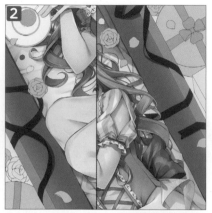

畫出箱子、蝴蝶結的影子。使用色彩增值圖層模式。

上面

在箱子上面畫出高光。

在箱子上面畫出蝴蝶結的影子,採用色彩增值模式。

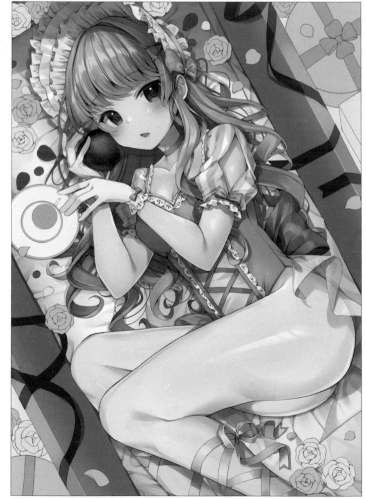

畫出蝴蝶結的高光,沿著箱子的形狀上色。

14 茶杯上色

從這裡開始描繪小物件。繪製商業插畫時，連細節上色都很講究。

先以較深的底色繪製金邊，再用淺色畫出高光。藉由少量的步驟就能表現山金屬感。

繼續在金邊上添加明亮的高光。

在金邊上以色彩增值模式畫出手的影子。

紅茶上色。不用剪裁，直接塗上顏色。我想呈現液體的感覺，於是刻意不畫線稿，只以顏色表現。

用噴槍在圓形的紅茶邊緣塗上深色。

加入高光。顏色太亮會改變印象，需調整不透明度，調至62%。

繼續塗上明亮的高光。採用濾色模式，將不透明度調降至62%。

用噴槍稍微提亮邊緣。

畫出高光線條。

仔細畫檸檬。用淺黃色畫底色，白色畫纖維。

用深黃色畫出邊緣的果皮。

在果肉的區塊上色。圖層在纖維的下層，用噴槍畫出立體感。

用平筆塗上深色，畫出果肉的質感。

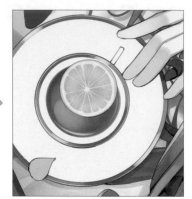

塗上細緻的白線，增加寫實感。

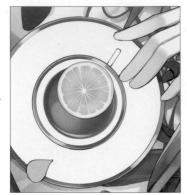

畫出果肉的高光。

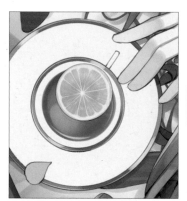

高光不夠明顯，在下面添加橘色以突顯高光。

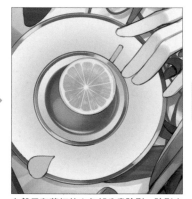

在盤子和茶杯的白色部分畫陰影。陰影本身不明顯，用噴槍塗上淡淡一層。

畫出盤子上的影子。

15 繪製水果

忘記畫草莓和藍莓的蒂頭了，趕緊在這裡補上去。

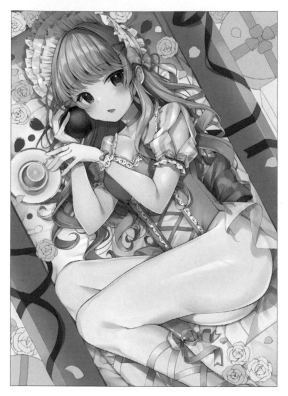

藍莓

1 用噴槍畫出陰影，並留意立體感。
2 質感是用材質筆刷繪製而成。圖層為覆蓋模式。
3 畫出蒂頭。
4 畫出高光。
5 用噴槍畫出高光。

草莓

1 注意立體感的呈現，用噴槍塗上陰影。　　　6 在草莓特有的種子附近塗上高光。
2 仔細描繪蒂頭。　　　　　　　　　　　　　7 塗上陰影，呈現種子在深處的感覺。色彩增值圖層。
3 畫出蒂頭的影子。色彩增值圖層。　　　　　8 加入藍色的反光。
4 加入高光。　　　　　　　　　　　　　　　9 畫出蒂頭的陰影。
5 在草莓和床單的接觸面畫出反光。　　　　　10 畫出蒂頭的高光。

16 玫瑰上色

1 用噴槍輕輕塗上陰影。

2 畫出陰影。

3 複製一個 2 圖層,並更改顏色。

4 仔細刻畫細部陰影。使用色彩增值圖層。

5 畫出高光。

6 顏色變太暗了,於是增加亮度。使用濾色或覆蓋圖層提亮。

7 為了呈現空氣感,塗上薄薄的藍色。

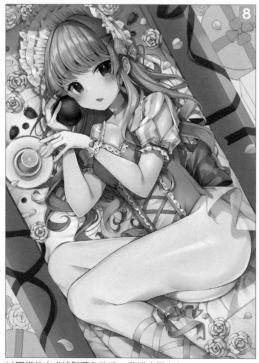

以同樣的方式繪製藍色玫瑰。花瓣也要上色。

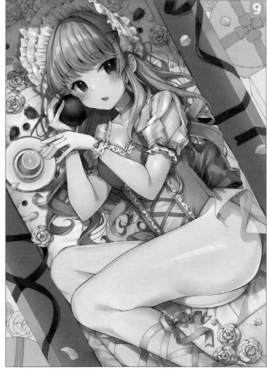

畫出床單上的玫瑰影子,配合床單上端的陰影,畫出落在玫瑰上的影子。

17 調整加工

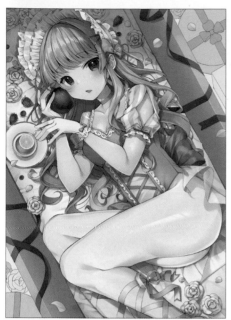

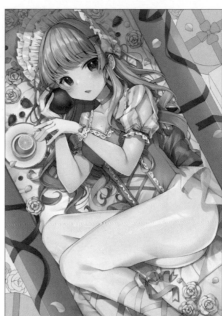

為了讓箱子的上側更靠前，在濾色或覆蓋圖層中塗一點亮色。

讓角色的線稿融入畫面，更改顏色和圖層模式。

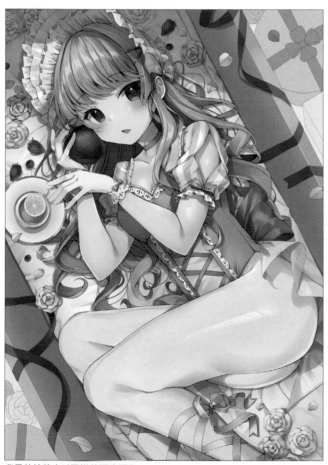

背景的線稿也以同樣的順序調和。

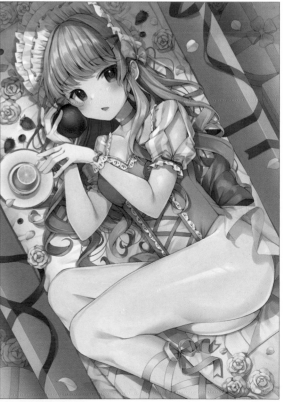

箱子外的小物件上色。

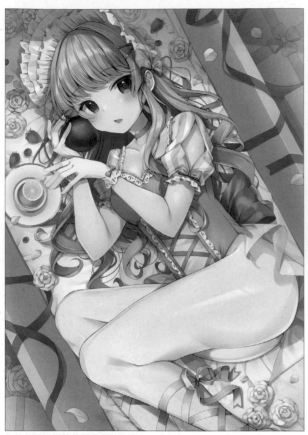

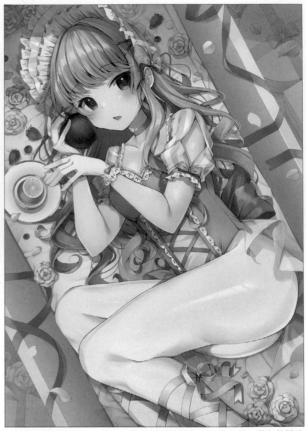

在效果圖層調整整體背景的色調。

一邊觀察整體色調，一邊加入效果並調整顏色。注意色調，避免整體比例和角色被埋沒，並在上方添加一點髮絲。

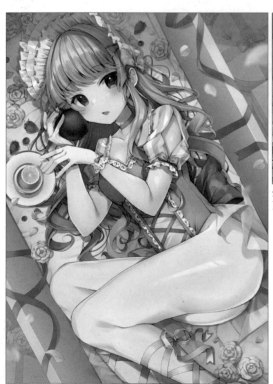

暈開上方的玫瑰，營造遠近感。根據花瓣的尺寸調整模糊程度，讓遠近感更明顯。

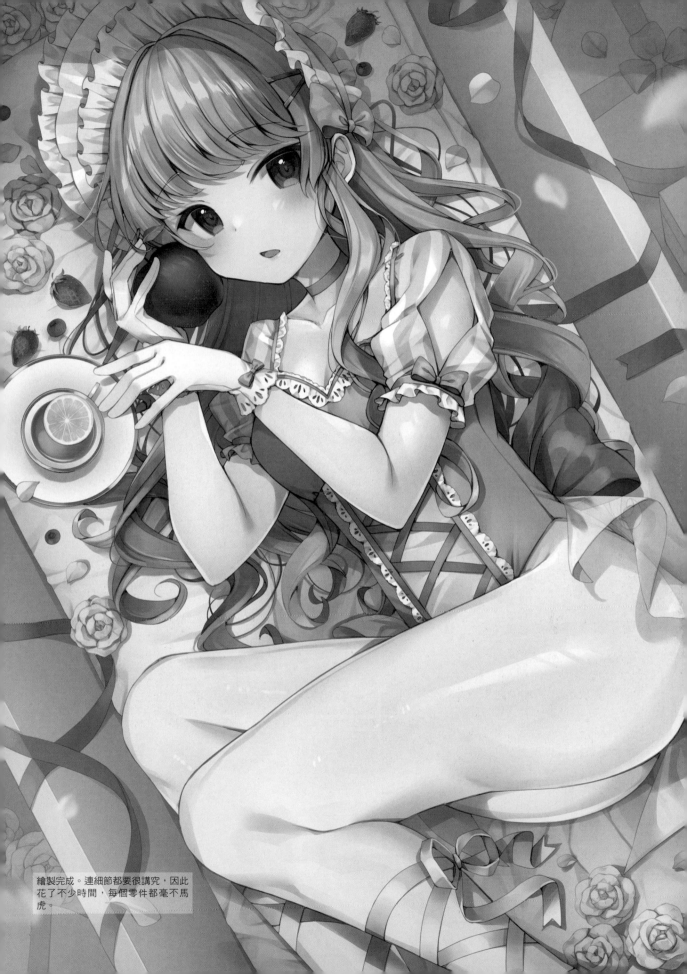

繪製完成。連細節都要很講究，因此
花了不少時間，每個零件都毫不馬
虎。

專業繪師認真作畫的快速繪圖過程

本篇最後將思考該如何加快20小時插畫的作畫時間。
這裡不會逐一呈現繪圖過程，而是介紹加快速度的重點和技巧。

1 加快靈感發想的時間

正式插畫從靈感發想到繪製草稿，需要慢慢花時間琢磨，如果要加快時間，這個階段能省下的時間將是一大關鍵。

話雖如此，我們又該如何加快發想的時間呢？以結論而言，就是要**增加自己腦中的抽屜（選擇）**。隨時將想畫的東西存入大腦，經常留意流行趨勢並加以思考。

\Point!/

事前準備、
平時多搜集素材
很重要！

如何增加抽屜量

■ 社群網站

觀察Twitter或Pixiv的插畫就能得知最近在流行什麼。

此外，多看看Twitter和Instagram的模特兒或網紅，也有機會掌握流行和新想法。

這麼做除了能接收資訊之外，只要欣賞插畫或照片就能吸收更多素材，成為靈感的養分，所以平時應該多多觀察（看了別人的插畫或照片後，還會常常浮現出「我也想畫」的念頭。）。

■ 書籍（畫集、雜誌、寫真集）

除了購買目標書籍之外，也可以觀察書店陳列的輕小說或漫畫新書封面（欣賞流行插畫或圖案，用眼睛記住以作為靈感的素材。）。

書籍種類

畫集：自己喜歡或想參考的插畫師畫集。畫集是我買最多的書籍類型。

寫真集：平面模特兒、偶像、演員、女演員的寫真集。真實人物也能當作人體和靈感的參考素材（不僅能參考肢體動作，還能觀察人物在畫面中的呈現方式（攝影技術），以及吸引目光的方式。）。

時尚雜誌：流行服飾、配件等。參考人物姿勢。

漫畫：雖然不是單張插畫，但可以觀察多種構圖和動作形式，故事本身也能搜集成素材，當作黑白插畫或對比方式的參考依據。

■ 用搜尋引擎查詢

　想不到點子或想查資料時，我會使用搜尋引擎。

　我經常在不知道畫什麼衣服時搜尋關鍵字「2022流行 時尚」；想不到動作時搜尋「平面寫真 姿勢」；構圖沒頭緒則搜尋「社群遊戲名稱 靜物圖」、「社群遊戲 SSR」（SSR最稀有的插圖，大多都很好看。）。

　不知道衣服的結構時搜尋衣服的名稱，不懂人體結構時也可以上網查詢。總而言之，請多善用萬用的搜尋引擎。

■ 影片網站

　關於繪圖方法，知道是什麼畫法後，搜尋「○○畫法」、「○○技巧」、「○○繪圖過程」就能找到很多影片，十分方便。或許可以加上「解說」之類的關鍵字。

　新手也可以搜尋「初學者」、「適合新手」等字詞。「紅筆」、「批改」也能查到很多好用的影片。

2 縮短草稿時間

　你必須先知道，**要加快草稿的作業時間很困難**。因為草稿會影響插畫本身的品質，仔細畫草稿可以減少線稿的猶豫時間，進而縮短整體的繪圖時間。

如果要縮短草稿時間

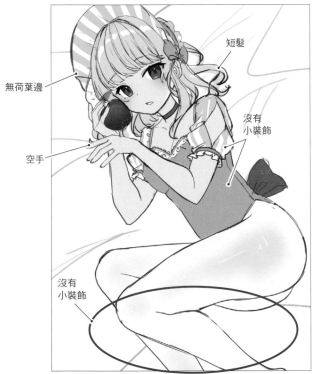

減少元素→減少元素就能縮短時間，但插畫的整體密度會因此下降。

・元素少＋上色量少，畫面會變空虛，所以最好採取「元素少＋仔細上色」或「元素多＋上色簡單」其中一種做法。

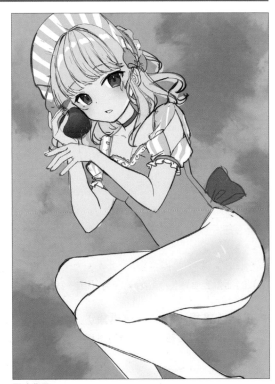

更改背景

做法與減少元素很相似，如果要大膽省略背景的小物件，更改背景是最好的做法。之後我會介紹背景的畫法，草稿階段只要先構思簡單好看的背景就行了。

・Point─

就我個人而言，如果要在短時間作畫，甚至不惜降低品質，那就得決定展示的重點，比如臉部特寫、胸上構圖等，並在構圖上著重這些事。

3 縮短線稿時間

　　關於線稿的快速繪圖重點，簡單來說就是隨意作畫。講好聽一點，也可以說是**不要畫太仔細**。

　　有時隨意作畫反而能做出更有味道的好插畫。

　　這次我想更嚴謹一點，所以畫得比較仔細，但**很注重粗糙的手繪感，或是想呈現插畫的溫情時，反而可以畫得更粗略**。此外，我發現最近很流行畫不仔細的插畫。請觀察各式各樣的插畫，找出適合自己的線條感或筆觸。

　　原則上不返回上一步很重要（儘量不使用Ctrl+Z或取消復原功能）。此外，圖層不要分太細。頭髮一個圖層、衣服一個圖層，像這樣大致分類就好。原本插畫的頭髮圖層分得很細，比如瀏海、陰影之類的圖層，圖層分類請儘量簡化。

　　不僅如此，後方頭髮或荷葉邊等處不畫線稿。這些部分在**上色時仔細描繪**。

　　但是，堅持單靠上色來表現，反而可能耗上更多時間，所以請好好想想自己是否能在無線稿的情況下畫圖。

後方頭髮只在上色階段畫

蕾絲等細部也在上色階段畫

小配件也在上色階段畫

上色階段處理

整體上，
・不必在意少數重疊的線條。
・不要在意線條強弱。
・抱著一次完成的心情作畫。

放大後看起來較雜亂，但網路上的插畫只要畫到這個程度就沒問題了。

放大

粗略地描繪線稿，乍看之下沒有太多變化。

4 縮短上色時間

縮短上色時間的重點在於**不管沒塗到的細部留白**。如果是工作用或大型印刷用的插圖就應該補上顏色，只是小尺寸印刷、網路瀏覽的話就沒關係。

■ 快速上色模式1

直接減少陰影量。原插畫有2～3層陰影，上面還有疊加效果，但這裡要省略這些步驟。

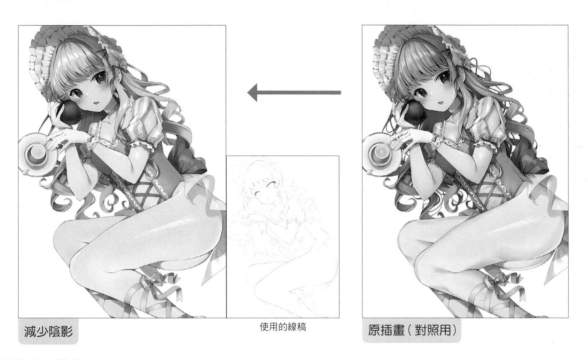

減少陰影

使用的線稿

原插畫（對照用）

■ 快速上色模式2

衣服的陰影用一種顏色，一個色彩增值圖層。這麼做可以加快選色時間，大幅減少衣服的繪製時間。除此之外，還要減少整體的圖層量。

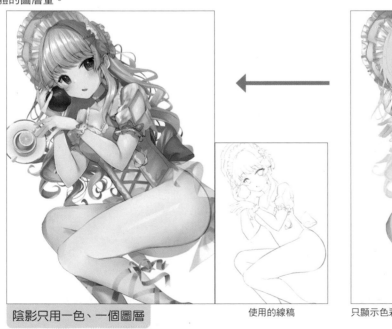

陰影只用一色、一個圖層

使用的線稿

只顯示色彩增值圖層的陰影，看起來是這樣。

5 縮短背景時間

基本上觀看者的目光會被人物吸引，想省時就要加快背景的作畫時間。
不過度刻畫背景的好處是能讓人物更引人注目，因為背景各處散落的元素會造成目光分散。

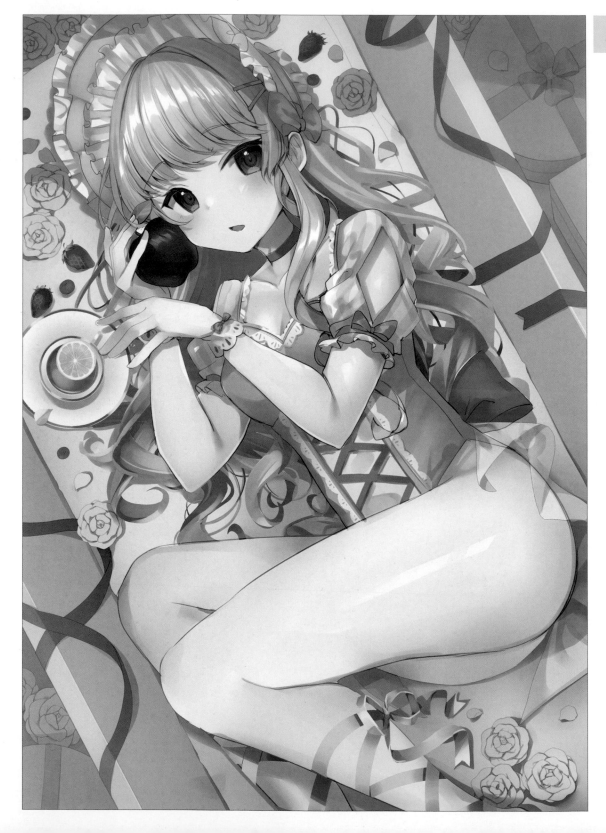

A

B

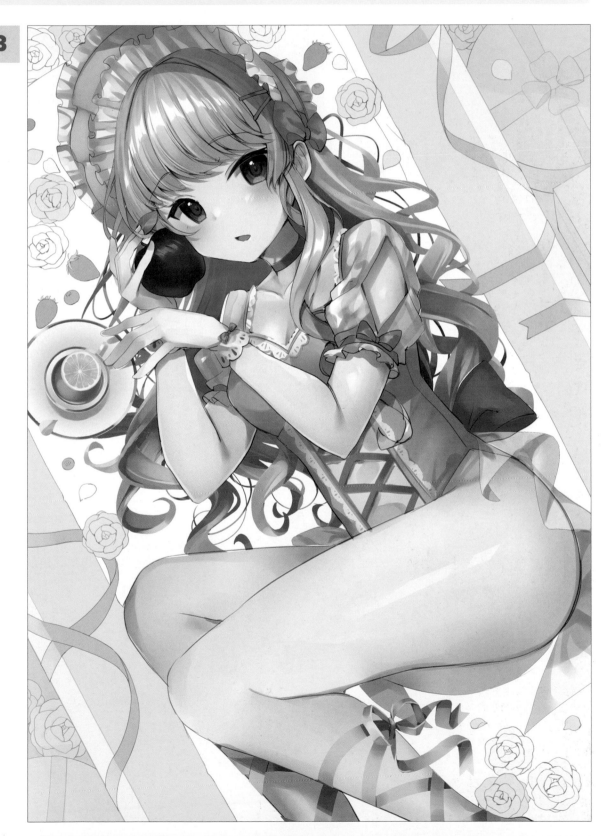

C 設計：使用單一顏色、漸層色調。依照第48頁介紹的方法，
畫上白框就能增添一點時尚感。

6 裁切畫面以縮短時間

草稿階段有稍微提過，**不畫全身並裁切畫面**，縮小作畫範圍就能加快速度。
原則上只需繪製臉部周圍，仔細畫臉就能維持品質。

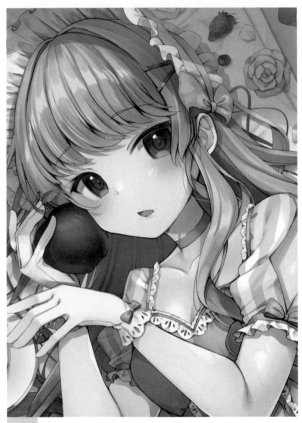

A 臉部特寫，移除茶杯等物件可以讓目光集中在臉部周圍。

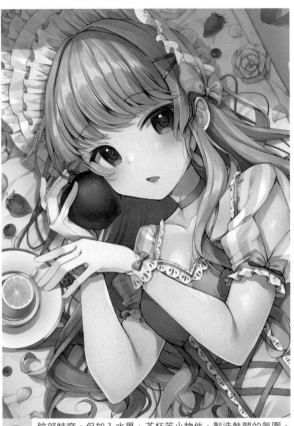

B 臉部特寫，但加入水果、茶杯等小物件，製造熱鬧的氛圍。構圖比 **A** 圖更耗時。

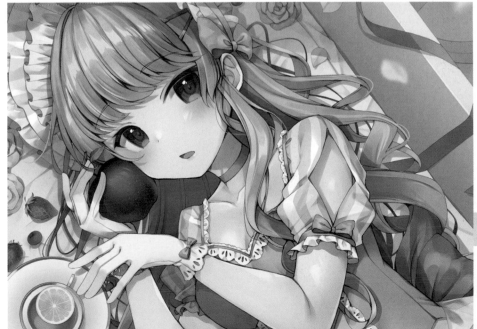

C 橫向裁切。右上方有留白空間，避免畫面過於凌亂，畫出自然不做作的插畫。

第5章　專業繪師認真作畫的快速繪圖過程　20小時▼10小時 篇

157

後 記

　　我在2013年剛開始使用Twitter的期間結識了許多繪畫同好，追蹤數還在100以下。一年後，2014年達到1000人，再過兩年，2016年突破一萬人。

　　追蹤數之所以會增加，是因為我從2014年3月開始參加各領域的一小時繪圖活動。印象中前10張幾乎沒什麼讚數。但某一天，有位追蹤數很多的用戶偶然看到我的插畫並轉推出去，才因此得到比平時多上好幾倍的轉推和讚數。我的一小時插圖有使用標籤功能，這樣好像更有機會被高追蹤數的用戶看到推文。

　　轉推數和按讚數從那天開始逐漸增加，追蹤數超過450人時，第一次獲得500個轉推和1000個讚數。這件事成為我的經營動力，之後持續繪製一小時插畫，一年內慢慢持續累積了100張圖。追蹤數也正在增加，一小時繪圖以外的插畫也被很多人瀏覽，普通插畫的數據後來居上。

　　我不畫一小時插畫後，持續更新非一小時繪圖的插畫，2016年2月第一次參加小型同人展，同年夏季首次參加Comic Market，當時追蹤數已超過1萬。

　　一小時真的很短，剛開始光是在臉部特寫構圖中畫出雜亂的線條，塗上簡單的顏色就費盡心力。使用一小時繪圖標籤的插畫中，有些插畫的實際作畫時間超過一小時。不過，在累積張數的過程中，我會思考不仔細畫就能清楚呈現的構圖方式，或是該如何快速繪製身體入鏡的插畫，逐漸掌握了訣竅。我整理了當時繪製的一小時插畫，並將影片上傳至Youtube，有興趣的人可以看看。影片有標示張數和日期，可以清楚看出進步的過程。

　　我要告訴閱讀到最後的人快速繪圖最重要的祕訣，就是──「熟能生巧」。
　　畫過一次的角度、構圖、人物，是不是畫得比第一次更快？這繪圖以外的其他事情上也是同樣的道理。做過一次的料理，煮起來比上次更快更好吃；通過關卡的遊戲，可以做出比上次更適合的動作，快速完成遊戲。插畫也一樣，大量練習並熟悉步驟就能愈畫愈快，縮短整體的作畫時間。

除了大量繪圖之外，樂在其中最重要！

　　無法增加追蹤數、讚數很少、朋友的追蹤數比我多……。努力畫圖卻得不到讚賞，往往愈畫愈痛苦。我經常聽見這樣的煩惱，自己也有過一樣的念頭。

　　就我自己的經驗而言，我也會在意數字、想要增加數字，或是跟他人的成果做比較，感到焦慮不安，產生忌妒心態……。但是，樂在其中的同時，不受數字束縛也很重要。

　　我看過有些人畫了好幾個小時卻無法增加讚數，認為自己沒有天分而放棄，這樣實在很可惜。只要能在畫圖時思考調整並追根究底，畫到自己滿意為止，那就算讚數回饋不多，心裡也不會太在意。就算決心要努力畫圖，也不需要追求極致表現。

　　有些人或許會在意自己總畫同樣的角度或構圖……，但我認為不用太在意。

　　我自己的情況是，因為工作上需要畫很難的角度，所以為興趣而畫時，反而想多畫一些擅長的角度（笑）。如果是工作可能就沒有辦法了，但既然是為興趣而畫，那就要畫得開心才行。

　　當然，如果你想畫各種角度或構圖，到時候再多多練習就好。請將插畫分成「畫開心的插圖」以及「以學習為目的而練習的插圖」。

　　可能有些人會覺得畫不出理想的插畫就開心不起來。但就算是畫了10年以上的我，現在依然沒辦法隨心所欲的畫圖。畫不出心中理想的插畫，表示未來還有進步的空間。我未來也會朝著心中理想的插畫前進，期待自己能持續作畫。

　　非常感謝你看到最後一頁。未來也要一起開心畫圖喔！

ももいろね

作者 ももいろね

插畫師。工作內容以書籍和遊戲插畫為主。

國小時在繪畫電子佈告欄中初次接觸數位繪圖，國中與Paint Tool SAI相遇，開始認真練習數位繪圖。

幾年後承接的第一份工作是同人展傳單插圖。後來在社群媒體發文、參加同人展等活動，正式展開插畫師的工作。

在Youtube上傳繪圖製作過程的解說或講座影片。

〔**Twitter**〕@irone0_0 　〔**Pixiv**〕id=3285396

〔**作業環境**〕液晶繪圖螢幕：Cintiq27QHD／軟體：PaintTool SAI2

工作人員

編輯	沖元友佳（ホビージャパン） 川上聖子（ホビージャパン）
封面設計	中森裕子
內文設計·排版	甲斐麻里惠
排版協助	沖元洋平

針對繪圖初學者の快速製作插畫繪圖技巧

電腦繪圖知識現學現用，天天開心動手繪畫創作！

作　　者	ももいろね
翻　　譯	林芷柔
發　　行	陳偉祥
出　　版	北星圖書事業股份有限公司
地　　址	234新北市永和區中正路462號B1
電　　話	886-2-29229000
傳　　真	886-2-29229041
網　　址	www.nsbooks.com.tw
E - MAIL	nsbook@nsbooks.com.tw
劃撥帳戶	北星文化事業有限公司
劃撥帳號	50042987
製版印刷	皇甫彩藝印刷股份有限公司
出 版 日	2023年10月
I S B N	978-626-7062-68-5(平裝)
定　　價	450元

如有缺頁或裝訂錯誤，請寄回更換。

國家圖書館出版品預行編目(CIP)資料

針對繪圖初學者の快速製作插畫繪圖技巧：電腦繪圖知識現
學現用，天天開心動手繪畫創作!/ももいろね著；林芷柔翻
譯. -- 新北市：北星圖書事業股份有限公司, 2023.10
160面；19.0x25.7公分
ISBN 978-626-7062-68-5(平裝)

1.CST: 電腦繪圖 2.CST: 插畫 3.CST: 繪畫技法

956.2　　　　　　　　　　　　　　　112006042

官方網站　　　　臉書粉絲專頁　　　LINE 官方帳號